내 손으로 완성하는
컬러링 미니어처

KB041080

내 손으로 완성하는
컬러링 미니어처

1판 1쇄 | 2018년 7월 30일

지은이 | 이요안나
그린이 | 이요안나
펴낸이 | 장재열
펴낸곳 | 단한권의책
출판등록 | 제25100-2017-000072호(2012년 9월 14일)
주소 | 서울, 은평구 갈현로37길 1-5, 202호(갈현동, 천지골드클래스)
전화 | 010-2543-5342
팩스 | 070-4850-8021
이메일 | jjy5342@naver.com
블로그 | http://blog.naver.com/only1book

ISBN 978-89-98697-45-7 03650
값 | 13,500원

제목 서체는 아리따돋움을 사용했습니다.

내 손으로 완성하는
컬러링 미니어처

이요안나 글·그림

감성
충전
시간

Castle

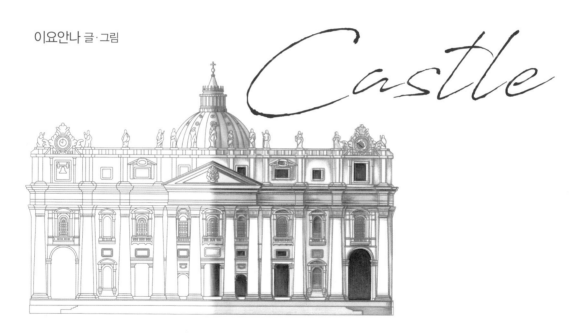

단한권의책

'성'은 가장 아름다운 것들로 이루어져 있습니다. 당시의 명성 높은 기술자들과 예술가들이 제일 아름답다고 여겨지는 표현법으로, 귀하고 좋은 재료만을 엄선해 오랜 시간과 정성을 들여 지었지요. 성을 만든 이유는 사랑, 종교, 명예, 효도, 부와 권력의 과시 등등 다양한 이유가 있었겠지만, 모두 최고의 아름다움을 목표로 함은 같습니다.

각 문화마다 아름답다고 여기는 기준이 다르기에 어떤 성은 화려함의 극치로 치장되는 반면, 어떤 성은 절제미를 추구합니다. 치밀한 수학적 계산이 담긴 고도의 건축기술로 지어지기도 하고, 마치 자연의 일부인 것처럼 지어지기도합니다.

다양한 성을 그리면서 세상에 얼마나 많은 아름다움의 기준이 있는지를 느낍니다. 아름다움을 담아내려 고민한 이들의 마음이 성들에 담겨있어 사랑스럽습니다. 그 덕에 그림을 그리는 내내 여행하듯 작업했습니다. 책상 위에 놓인 작은 성들과 종이인형들은 그 여행의 기념품처럼 느껴집니다.

여러분도 각 나라의 성을 색칠하는 동안 새로운 세계를 여행하듯 행복하셨으면 좋겠습니다.

작은 성들을 만들고 종인인형을 움직일 때에 이야기를 쏟아내는 어린아이같이 싱그러워지셨으면 좋겠습니다.

_ 일러스트레이터 이요안나

CONTENTS

컬러링 ─────────────────── 만들기

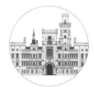
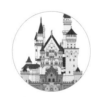

조선왕실을 상징하는
국내 최대의 목조건물,

근정전

국가 한국

구분 정전

소재지 서울특별시 종로구 세종로

건립시기 1395년

勤政殿

인왕산과 북악산을 병풍 삼은 경복궁의 중심

경복궁은 태조 이성계가 한양으로 도읍을 옮기면서 가장 먼저 지은 궁궐이다. 태조 3년(1394년) 12월에 개토를 시작했고 태조 4년(1395년) 9월 경복궁이 창건되었다. 인왕산과 북악산을 병풍 삼아 우뚝 솟아있는 근정전은 경복궁에서도 제일 웅장한 건물이자 중심이 되는 정전으로, 조선왕실을 대표하며 국가의 중대한 의식을 거행하는 장소로 사용되었다. 세종대왕을 비롯한 조선 전기의 여러 왕들이 즉위했던 곳이기도 하다.

근정전은 다포양식(多包樣式)의 건물로, 현존하는 국내 최대의 목조건물이다. 상하로 이중의 월대를 설치하고 그 위에 전각을 세웠다. 정면과 후면, 좌우 측면에 계단이 설치되었으며 상하 월대에는 하엽동자를 받친 돌난간을 둘렀다. 각 계단과 월대 모서리에는 12지신 상을 조각했고 정면 계단에는 석수를 조각하는 한편 답도에는 봉황을 새겨 넣었다. 건물 내부에는 12개의 높은 기둥을 세워 천장을 받들게 했는데 어느 각도에서 보더라도 시야를 가리지 않는다. 중앙에 임금이 좌정하던 어좌가 있다.

부지런하게 정치하라

"이미 술에 취하고 이미 덕에 배불렀어라. 임이시여, 만년 동안 큰 복을 누리소서.(旣醉以酒 旣飽以德 君子萬年 介爾景福)"이는 〈시경〉 주아편의 구절로 잔치 끝에 천자에게 바치는 노래였다. 태조 이성계는 연회 중 대취하여 조선조 개국공신 정도전에게 "경은 새 궁궐의 이름을 지어서 우리 왕조가 만대까지 빛나도록 하라."는 명을 내렸다. 정도전은 명을 받자마자 큰 복을 뜻하는 경복궁이라는 이름을 지었다고 한다.

'부지런하게 정치하라'는 뜻을 가진 근정전 역시 경복궁 건설의 주역 정도전이 붙인 명칭이다. 정도전은 편안히 쉬기를 오래 하면 교만하고 안일한 마음이 쉽게 생기기 때문에 왕은 무릇 부지런해야 한다고 주장했던 인물이다. 정도전은 왕이 부지런히 해야 할 것으로 '아침에는 정사를 듣고, 낮에는 어진 이를 찾아보고, 저녁에는 법령을 닦고, 밤에는 몸을 편안하게 하는 것'을 예로 들었다. 사정전, 강녕전, 교태전 등 경복궁의 주요 전각들의 이름을 붙인 것도 모두 정도전이다.

현재의 근정전은 임진왜란 때 불탄 것을 1867년 흥선 대원군이 중건한 것이며 경복궁 복원사업의 일환으로 진행한 보수공사의 결과이다. 2000년 1월부터 2003년 10월까지 약 72억 원의 사업비를 투입하여 완료하였다.

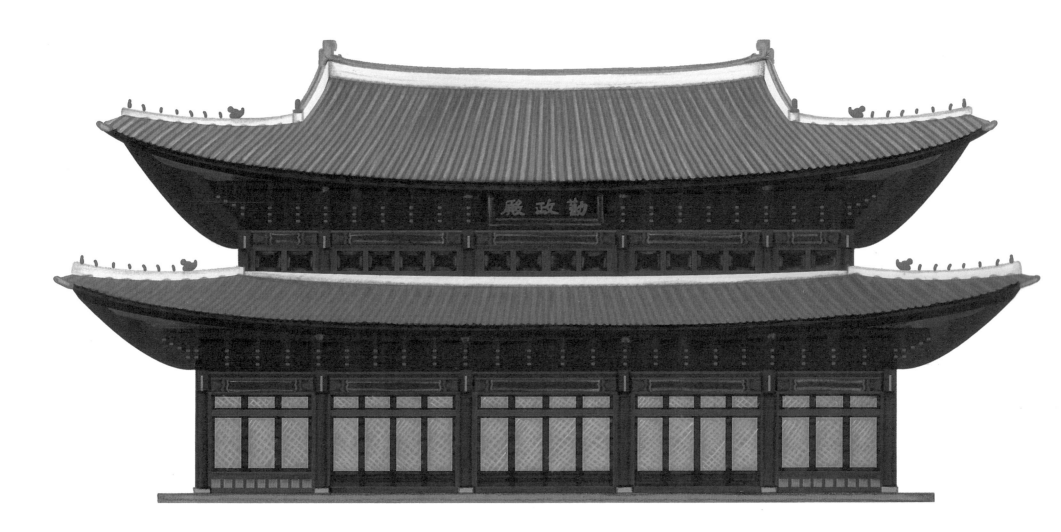

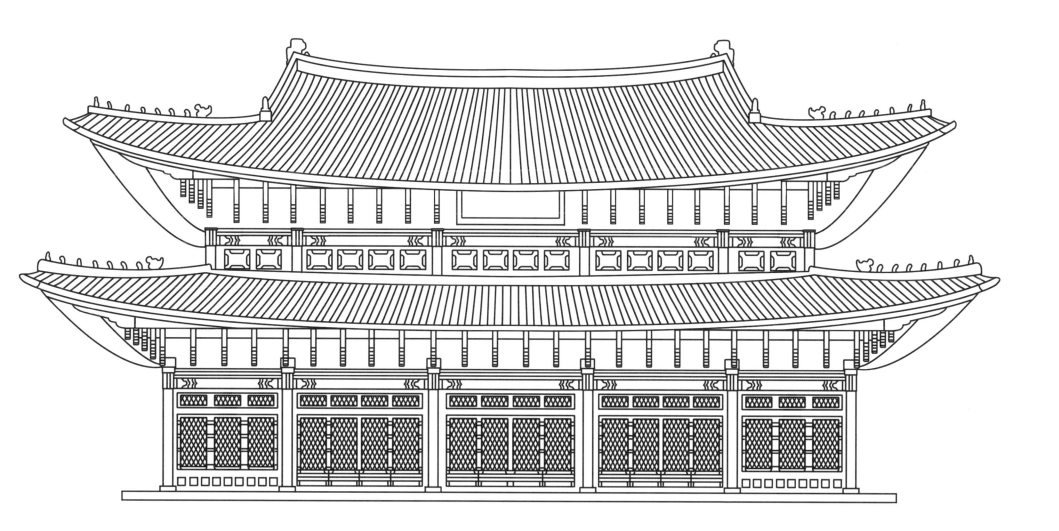

기와를 꽃담색으로 칠하고 아래쪽은 푸른색과 어두운 연두색, 짙은 회색을 사용하여 차분
하게 눌러주세요. 단아하고 사랑스러운 꽃담색 지붕이 도드라진답니다.

기와를 차가운 푸른색으로 칠해주고, 기둥은 갈색으로, 처마 아래 공간은 초록색과 짙은
회색으로 칠해주면 차분하고 근엄하게 가라앉는 분위기를 연출할 수 있어요.

기와를 맑은 바다색으로 칠해주고 기둥은 붉게 칠해보세요. 창호지 밖으로 새어나오는 빛
을 노란색으로 더해준다면, 보다 더 신비로운 분위기를 연출할 수 있답니다.

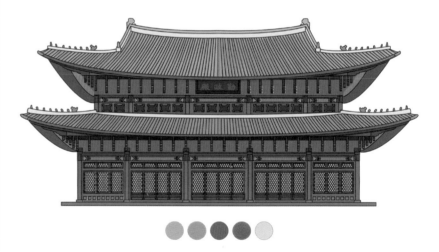

기와를 옅고 고운 산호색으로 칠하고 그 아래쪽은 톤 다운된 초록색을. 기둥은 진한 주황
색으로 칠해보세요. 새어나오는 빛을 노란빛으로 밝혀주면 단아하고 밝은 분위기를 연출
할 수 있어요.

가장 작은 나라의
위대한 유산,

바티칸 궁전

국가 바티칸시국

구분 궁전

소재지 바티칸시

건립시기 498~514년 사이(추정)

Vatican Palace

역대 교황들의 혼과 예술가들의 천재성이 결합된 공간

바티칸 궁전은 세계에서 가장 작은 독립국가 바티칸시국에 위치한 교황의 궁전이다. 로마 교황청의 중심 건축으로 큰 방, 사실(私室), 예배당 등 전체 방의 수가 약 1,400개나 된다. 교황관, 시스티나 성당, 미술관, 도서관 등의 중요시설을 포함하고 있으며 바로크 건축의 거장 베르니니가 설계한 계단은 성 베드로 대성당에 접속되어 있다.

제51대 교황 심마쿠스(재위 498~514년) 때 교황의 거주관으로 건립된 것이 바티칸 궁전의 시초이며 수세기에 걸쳐 개축되었다. 교황 니콜라스 3세(재위 1272~1280년)에 공사를 시작한 이 궁전은 니콜라스 5세(재위 1447~1455), 식스토 4세(재위 1471~1484), 인노첸시오 8세(재위 1484~1492년)를 거쳐 알렉산데르 6세(재위 1492~1503년)와 율리오 2세(재위 1503~1513년), 레오 10세(재위 1513~1521년)로 이어졌다.

바티칸 궁전이 현재의 위용을 정비한 것은 16세기이며 16세기 교황 율리오 2세는 세계적으로 권위 있는 전시관을 짓기 위해 미켈란젤로, 라파엘로 등 당대 유명한 예술가를 불러 바티칸의 초석을 다져 놓았다. 율리오 2세에 의해 바티칸의 유명 작품들이 공개되기 시작했고 18세기부터 미술관으로 개조되었다.

전 세계 사람들이 모여드는 곳

바티칸시국은 이탈리아의 로마 북서부에 있는 가톨릭 교황국으로, 0.44㎢에 불과한 전체 면적에 1,000여 명의 인구만이 살고 있는 나라다. 그러나 전 세계 8억이 넘는 가톨릭 신자들의 정신적인 고향으로 세계 어느 나라보다도 막강한 영향력을 갖고 있다. 바티칸은 예술 창작의 발전을 지속적으로 이룩한 곳이며, 미켈란젤로의 대작 〈천지창조〉와 〈최후의 심판〉, 라파엘로의 〈아테나 학당〉 등 인류사에 길이 남을 유명 작품들이 모여 있다는 점에서 그 자체로 위대한 창조물이다. 바티칸 궁전 또한 건물 대부분을 미술관이나 박물관, 도서관으로 이용하고 있는데, 역대 교황들이 수집한 방대한 기증품은 물론 세계 미술사에 큰 획을 그은 천재 예술가들의 작품이 곳곳에 살아 숨 쉬고 있다.

세계에서 가장 작은 나라이자 가장 아름다운 궁전을 소유하고 있는 바티칸에는 일 년 내내 전 세계 관람객들의 발길이 끊이지 않는다.

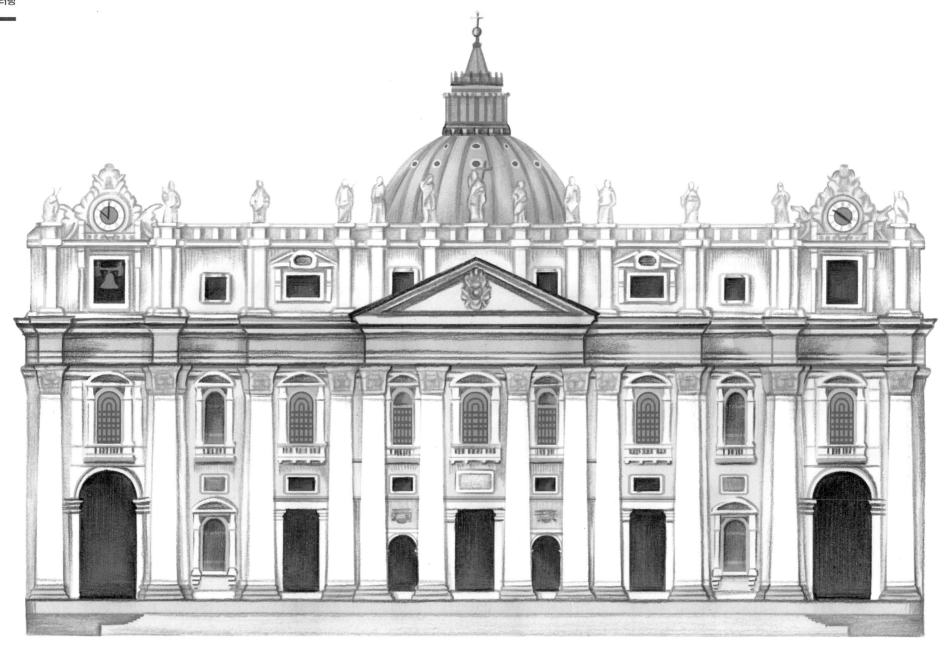

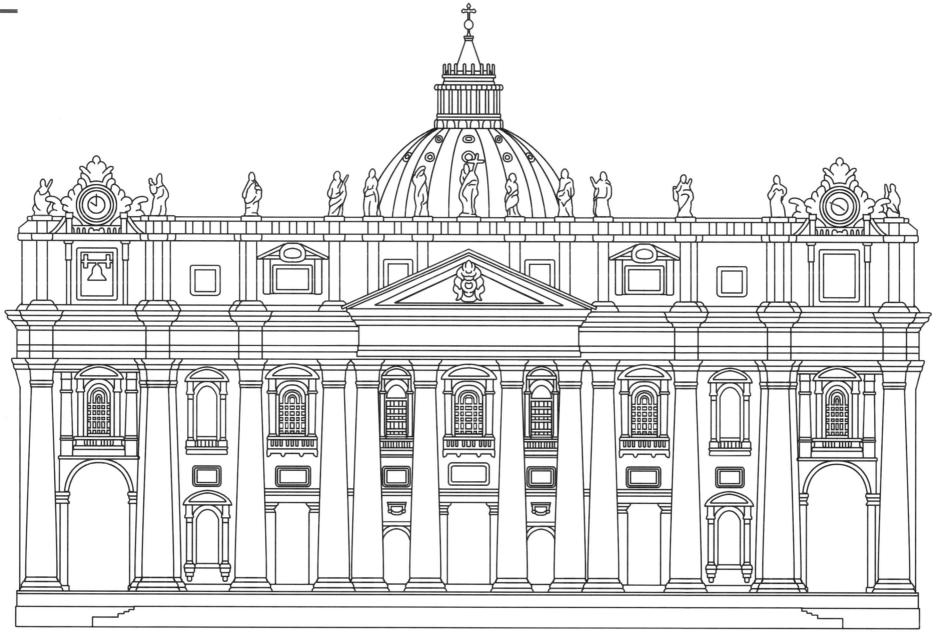

성벽은 밝은 노란색, 흰색, 크림색으로 칠하고, 장식들과 기둥 사이 내부공간은 밝은 분홍색과 산호색으로 칠해주세요. 돔을 갈색 빛이 도는 회색으로 잡아주면 따뜻하면서도 산뜻한 분위기를 연출할 수 있어요.

성벽과 기둥, 장식들은 에메랄드색, 담록색, 흰색으로 채우고, 건물 안쪽 공간은 노란색과 살구색으로 칠해주세요. 돔은 강청색으로 칠해주세요. 차분하고 편안한 분위기를 연출할 수 있어요.

성벽과 기둥, 조각들은 연노랑색과 흰색으로 칠하고, 기둥 위쪽 장식은 진한 노란색으로 칠해주세요. 안쪽 공간은 진한 분홍으로 칠해주세요. 돔과 창 유리를 진한 청록색으로 채우면 화려하고 강렬한 분위기를 연출할 수 있답니다.

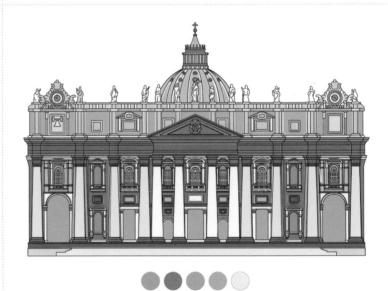

성벽과 기둥을 연분홍과 보라색으로 칠하고, 기둥 사이 내부는 청회색으로 칠해주세요. 돔과 창 유리를 진한 노란색으로 칠해주면 신비롭고 독특한 분위기를 연출할 수 있겠죠?

바위 위에 세운 궁전,

다르 알 하자르

국가 예멘공화국	
구분 궁전	
소재지 와디 다하르	
건립시기 1930년대	

Dar al-Hajar

자연과 하나 된 왕궁

다르 알 하자르는 예멘의 수도 사나로부터 서쪽으로 약 15km 떨어진 와디 다하르에 위치한 궁전이다. 흙벽으로 이루어진 집들이 암벽과 계곡 사이 옹기종기 자리한 와디 다하르는 작은 시골 마을인데, 이곳에서 가장 이름난 곳이 다르 알 하자르 궁전이다. 자연적으로 형성된 거대한 기암절벽 위에 지어진 이 궁전은 1930년대 예멘 무타와킬리테 왕국의 제2대 군주 야히야 무함마드 하미드 에드딘의 여름궁전으로 축조되었다. 다르 알 하자르 궁전은 직사각형 구조를 기반으로 단순하게 건축하는 예멘의 전통 건축양식을 따라 제작되었으며 모래 빛깔이 도는 벽돌을 건축재로 사용하였다. 주변 건물과 통일성을 갖춘 갈색 궁전에 회반죽으로 마감한 흰색 창문이 도드라진다. 전체적으로 장중하고 차분한 분위기가 감도는 외관과 달리 왕궁 내부의 스테인드글라스 장식이 화려하다. 건물 안은 여러 개의 작은 방으로 나뉘어 있으며 일부 방에는 왕궁에서 사용하던 당시의 가구와 생활용품들이 전시되어 있다. 오늘날의 다르 알 하자르 궁전은 박물관 겸 관광자원으로 이용되고 있다.

자세히 들여다봐야 보이는 것들

예멘공화국은 아라비아 반도 남단에 있는 잘 알려지지 않은 국가이다. 그러나 세계에서 가장 오래된 인류의 거주지역 중 하나로 3천년이 넘는 긴 역사만큼이나 다양한 이야기를 품고 있다. '구약성서'에 나오는 시바 여왕의 전설이 있는 곳이기도 하며 방주를 지었던 노아의 아들 셈이 사나를 세웠다는 이야기도 전해진다. 또한 '천일야화'로 잘 알려진 《아라비안 나이트》의 실제 무대가 예멘이라는 설도 존재한다. 또 하나는 커피에 관한 것인데 모카커피의 원산지가 바로 예멘으로, 모카커피라는 명칭은 예멘의 모카항에서 출하되는 것으로부터 유래된 것이다.

다르 알 하자르 궁전이 있는 와디 다하르 역시 유구한 역사를 자랑한다. 와디 다하르의 '와디'는 북아프리카나 아라비아에서 마른 강을 뜻하는 말로, 우기에만 물이 고이고 나머지 시기에는 말라 있는 골짜기를 일컫는다. 이곳에는 과수원과 포도밭이 많기로 유명하다. 불모의 사막이 대부분인 이 나라에서 초록으로 둘러싸인 산과 유실수 정원을 볼 수 있는 와디 다하르는 단연 빼어난 풍경을 만들어낸다. '락 팰리스'라고도 불리는 바위 위에 우뚝 솟은 다르 알 하자르 궁전에 오르면 주변의 자연과 어우러진 경치를 한눈에 담을 수 있다.

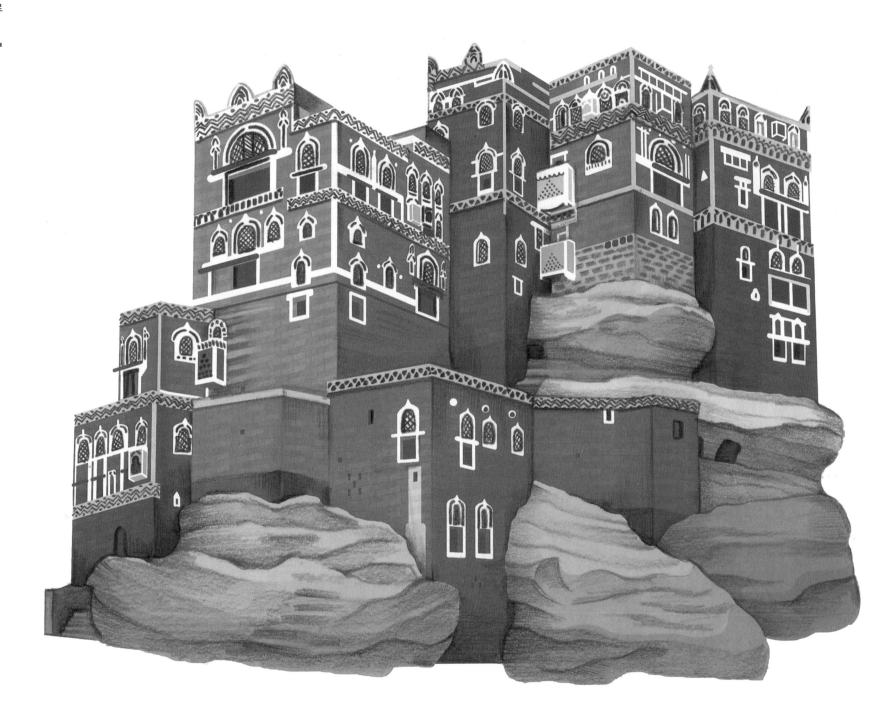

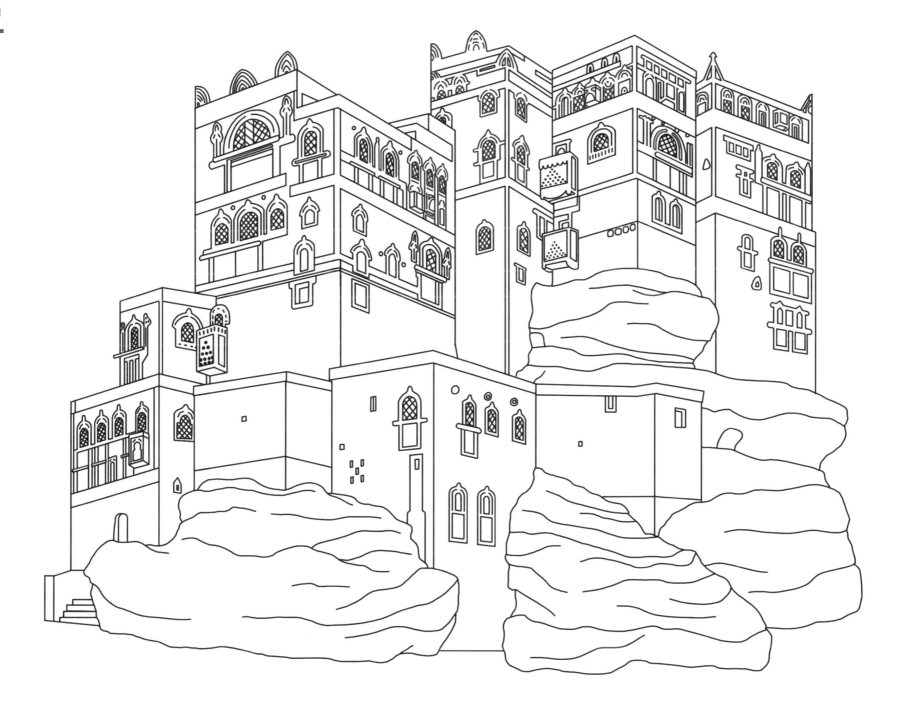

귤색, 오렌지색, 연두색, 청록색, 파란색, 군청색 등 다양한 색을 사용해 성을 칠해주면 여러 개의 건물이 붙어있는 것 같이 연출할 수 있어요. 바위 위의 작은 마을처럼 다르 알 하자르를 칠해보세요.

앞쪽의 성벽은 살짝 톤 다운된 오렌지색으로, 뒤쪽 성벽은 강렬한 양홍색으로 칠해보세요. 창문 안쪽을 어두운 색으로 칠해준다면 강렬한 에너지를 품은 분위기를 연출할 수 있어요. 물감과 흙이 섞인 듯한 색감이 포인트랍니다.

성벽은 하늘색, 귤색, 노란색, 빨강색, 보라색, 녹색, 밝은 자주색 등 비비드한 컬러로 칠하고, 바위와 건물의 테두리는 회갈색으로 칠해보세요. 원색과 무채색이 대비되면서 색의 리듬감이 강조됩니다.

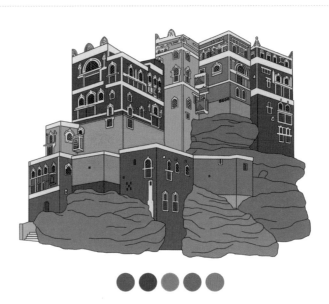

성벽을 보라색, 남보라색, 귤색, 분홍색, 인디언레드, 겨자색 ,청록색, 토마토색 등으로 다양하게 칠해보세요. 성을 장식하는 띠와 창틀은 밝은 회색으로, 바위는 묵직한 회색으로 칠해주면 에스닉한 분위기를 연출할 수 있어요.

과거의 영광과
현재의 낭만이 공존하는 곳,

두칼레 궁전

국가 이탈리아

구분 궁전

소재지 베네토 주(州) 베네치아

건립시기 9세기

Palazzo Ducale

베네치아 공화국의 영광스럽던 나날

두칼레 궁전은 이탈리아 베네치아에 위치한 궁전으로 산 마르코 광장에 면해 있다. 베네치아는 8세기부터 1797년까지 약 1,000년 동안 독자적인 공화정 정부 형태를 갖추고 독립 도시국가로 존재했는데, 두칼레 궁전은 베네치아 공화국을 다스렸던 강력한 지도자들의 공식거처이자 정부 건물이었다. 120명에 이르는 도제(중세 이탈리아 시대 도시국가의 수장)들이 지냈다고 해서 '도제의 궁전'이라고도 불린다. 9세기에 처음 건설되었고 여러 차례의 증축과 개축을 거쳐 14~15세기에 완성되었다. 흰색과 분홍빛 대리석으로 장식된 이 궁전은 베네치아 고딕양식의 조형미가 가장 잘 드러난 건축물로 평가받는다. 베네치아 고딕이란 북방의 고딕 양식과 동방의 양식이 혼재된 건축양상을 말한다.

두칼레 궁전에는 두 개의 정문이 있으며 주 출입구는 '문서의 문'이다. 정문을 통과하면 36개의 기둥으로 이루어진 회랑을 따라 안뜰로 들어갈 수 있다. 궁전 내부에는 총독의 방과 접견실, 투표소, 재판정, 무기고 등이 있다. 재판을 담당하던 '10인 평의회의 방'은 가장 볼 만한 곳이다. 이곳에는 세계에서 가장 큰 작품인 틴토레토의 유화벽화 〈천국〉, 베네치아의 주요 역사를 그린 그림, 76인 총독의 초상화 등이 있다. 현재는 박물관으로 이용되고 있다.

탄식의 다리 혹은 사랑의 다리

17세기에 만들어진 '탄식의 다리'는 작은 운하를 사이에 둔 두칼레 궁전과 감옥을 연결하는 다리이다. 재판에서 형을 받은 죄수들은 누구나 이 다리를 건너 감옥으로 연행되었다. 죄수들이 다리를 지날 때 한숨을 내쉬었다고 해서 '탄식의 다리'혹은 '한숨의 다리'라는 명칭이 붙었다. 이름에 얽힌 보다 신빙성 있는 유래는 영국 시인 바이런의 시에서 전해진 것이다. "나는 베네치아의 한숨의 다리에 섰네, 양쪽 편에 궁전과 감옥을 두고."라는 구절이 포함된 바이런의 서사시 〈소년 해럴드의 순례〉는 다리 위에 선 그의 감상을 잘 묘사하고 있다. 하지만 훨씬 더 유명한 일화는 카사노바에 관한 것이다. 베네치아의 호색가 카사노바는 실제로 이 다리를 지나 독방에 수감되었으며 1756년 탈옥했다. 그는 '여성을 위해 태어났다고 자각한 나는 언제나 여자를 사랑할 뿐 아니라 그 여성들로부터 사랑받고자 최선을 다하고 있다'고 말한 바 있는데, 카사노바의 영향 때문일까? 해질 무렵 곤돌라가 다리 아래를 지나칠 때 연인들이 키스를 나누면 영원한 사랑을 한다는 낭만적인 이야기도 전해진다.

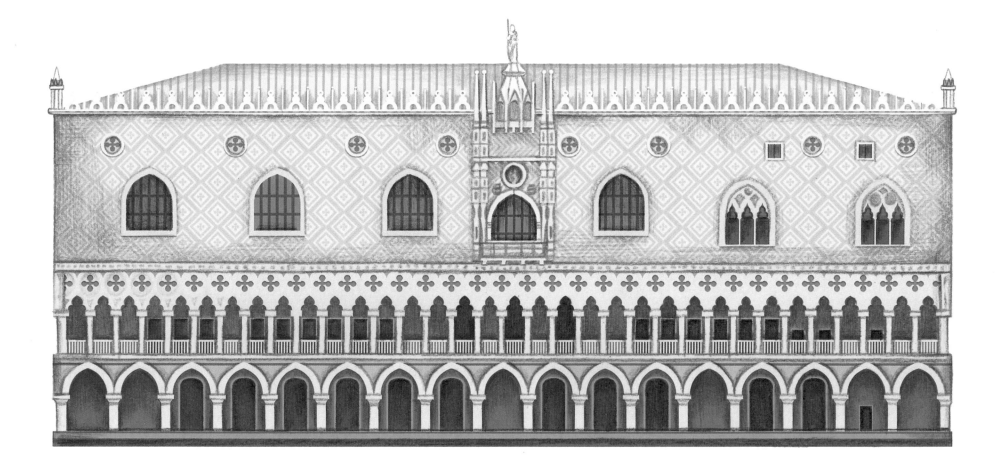

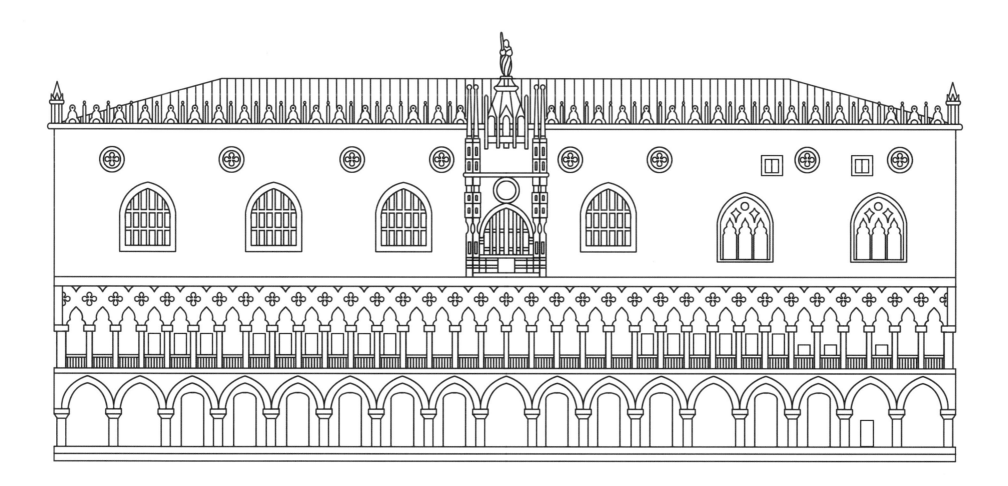

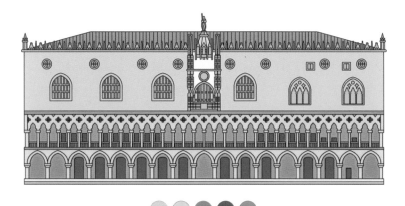

3층 성벽은 차분한 노란색으로, 1층과 2층의 기둥, 3층 유리는 에메랄드색으로, 기둥 안쪽 공간은 산호색과 와인색으로, 지붕은 밝은 파란색으로 칠해보세요. 화려하면서도 과하지 않은 안정적인 무게감을 연출할 수 있습니다.

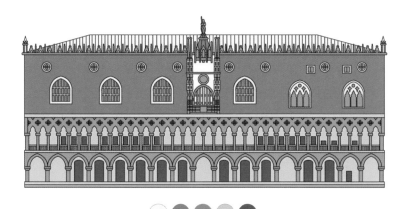

지붕과 창틀은 레몬색으로, 3층 성벽은 진한 라벤더색으로 칠해보세요. 1, 2층의 기둥은 진한 분홍색으로 안쪽은 밝은 노랑계열로 칠한 뒤 문들은 진한 와인색으로 칠해주세요. 보라계열과 노란계열의 보색대비로 서로의 색감이 더욱 강조되어 독특하고 화려한 분위기를 연출할 수 있답니다.

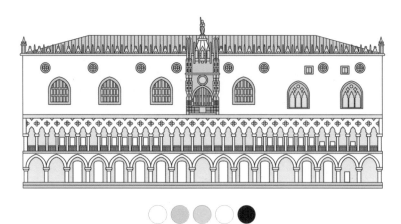

성벽과 기둥은 연노랑색으로, 지붕과 창틀은 밝은 분홍색으로, 기둥 안쪽과 창문 안쪽 공간은 하늘색으로 칠해보세요. 짙은 선이 있더라도 명도가 높은 색감들이 조화를 이루면 가볍고 산뜻한 분위기를 연출할 수 있어요.

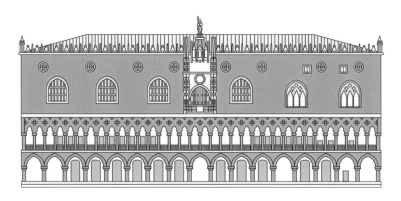

3층 성벽은 연분홍색으로, 지붕은 밝은 하늘색으로, 기둥은 밝은 연어색으로 칠해보세요. 기둥 안쪽의 벽과 창문 안쪽을 연노랑색으로 칠하면 파스텔 톤의 밝고 따뜻한 분위기를 연출할 수 있어요.

기품 있고 당당한
요새의 모습,

마츠모토 성

국가 일본
구분 성
소재지 나가노 현 마츠모토 시
건립시기 1593~1594년

松本城

일본에서 가장 오래된 성

마츠모토 성은 일본 나가노 현의 마츠모토 시에 위치한 성이다. 국보로 지정된 목조 천수각으로 일본에 현존하는 성 중 가장 오래되었다. 천수각은 유럽식 성의 요새에 해당하는 일본 성의 상징적인 건물을 말한다. 이 성의 전신은 1504년 전쟁으로 어수선했던 전국시대에 오가사와라 가문의 시마다치 사다나가가 축성한 후카시 성으로 알려져 있다. 1582년 마츠모토 성으로 개명되었으며 1593~1594년경 지금의 천수각 3동을 비롯한 근세 성곽으로서의 형태가 갖추어졌다. 마츠모토 성은 일본통일을 이룩한 도요토미 히데요시에 의해 성의 터를 받은 이시카와 카즈마사가 지은 것이다. 그러나 카즈마사 시대에 완공되지 않았고 아들인 야스나가가 개축공사를 이어 맡았다.

마츠모토 성의 중앙 천수각은 바깥에서 볼 때 5층 높이로 보이지만 실제 내부구조는 무사들이 모이는 비밀 층을 포함해 6층으로 구성되어 있다. 천수각으로 들어서면 가파른 나무 층계와 활을 쏘거나 돌을 떨어트릴 때 쓰였음직한 구멍들을 볼 수 있다. 2층에는 총기류 박물관으로 꾸며져 있으며 총기와 화포가 전시되어 있다.

칠흑 같은 천수의 전형

마츠모토 성의 천수각은 전국시대 말기 철포전을 대비한 칠흑 같은 천수의 전형으로서, 전체적인 외관은 어두운 검은색이 주를 이루고 있다. 군사적 요새로 사용된 성답게 성의 모든 시설물이 검거나 흰 빛을 띠는데, 이 때문에 '까마귀 성'이라 불리기도 한다.

마츠모토 성은 전투 시에 유리하도록 산성으로 짓던 전국시대의 여느 성과는 달리 평지에 지어졌다. 이를 보강하듯 성의 정면부와 주변이 해자(적의 침입을 막기 위해 성 밖을 둘러 파서 못으로 만든 곳)로 둘러싸여 있다. 마치 물 위에 둥둥 떠 있는 듯 기품 있고 당당하게 서 있는 마츠모토 성은 일본의 알프스라 불리는 나가노의 푸른 산들을 배경으로 훌륭한 경관을 자아낸다. 잘 다듬어진 정원에는 아름드리 벚나무가 줄지어 있어 봄이 되면 벚꽃의 명소로도 사랑 받고 있다.

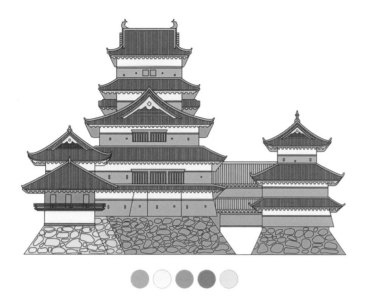

성벽은 연분홍색과 아이보리색으로, 지붕은 벚꽃색으로 칠해보세요. 밝고 가벼운 분위기를 연출할 수 있어요.

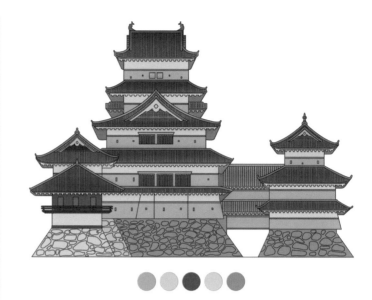

성벽을 회색빛이 도는 청색과 회색빛이 도는 아이보리색으로, 지붕은 군청색으로 칠하고, 돌담은 밝은 회색과 진한 회색으로 칠해보세요. 차가운 색들이 주를 이루며 차분하고 중후한 느낌을 연출할 수 있어요. 보다 무거운 느낌을 원한다면 어두운 색을 선택하세요.

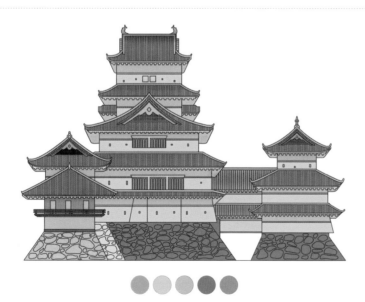

지붕을 진한 노란색으로, 성벽은 아이보리색과 회색으로 칠해보세요. 돌담은 진한 회색으로 무게를 잡아주세요. 따뜻한 색의 지붕이 강조되면서 금빛 지붕이 도드라집니다.

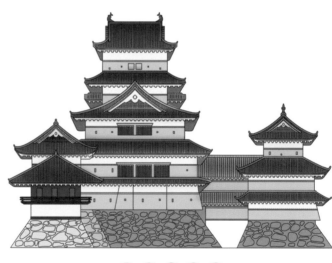
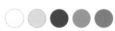

성벽은 연한 아이보리색과 밝은 라벤더색으로, 지붕은 진한 보라색으로 칠해주세요. 돌담을 황갈색으로 칠하면 신비로운 분위기를 연출할 수 있어요.

정오와 자정을 넘나드는
신데렐라의 성,

세고비아 알카사르

국가 에스파냐

구분 궁전

소재지 세고비아 주(州) 세고비아

건립시기 13~14세기

Segovia Alcazar

동화 속에서 튀어나온 듯한 궁전

세고비아 알카사르는 에스파냐의 수도 마드리드에서 북서쪽으로 60km 지점에 있는 세고비아에 위치한 궁전이다. 알카사르는 '성곽궁전'을 이르는 말인데, 에스파냐에는 세비야와 코르도바의 알카사르와 톨레도, 세고비아의 알카사르 등이 있다. 그 중 세고비아의 알카사르는 수세기에 걸쳐 에스파냐 왕가가 궁전으로 사용한 곳이다. 13~14세기에 성이 건축되었고 알카사르에 살았던 왕들에 의해 증축과 개축이 거듭되었다. 중세의 분위기를 그대로 간직한 이 궁전은 에스파냐에서 가장 아름다운 건축물로 손꼽히며, 월트 디즈니의 '신데렐라'에 나오는 성의 모델이 되었다고 해서 '신데렐라의 성'이라고 불리기도 한다.

높이 80m의 망루와 독특한 무늬의 외벽으로 이루어진 세고비아 알카사르는 수많은 전쟁을 치른 요새로 쓰이기도 했다. 16~18세기에는 건물의 일부가 감옥으로 이용되었다. 현재의 모습은 1862년 화재를 입은 궁전을 1890년에 복원한 것이다. 성 내부의 각 방에는 중세시대의 가구와 갑옷, 무기류, 기사 모형 등이 전시되어 있고 회화와 태피스트리 등의 예술작품도 볼 수 있다.

비운의 남자 펠리페 2세

세고비아 알카사르는 에스파냐 전성기에 즉위한 펠리페 2세가 1570년 결혼식을 올린 장소이기도 하다. 그러나 이 결혼은 펠리페 2세의 네 번째 결혼식이었다. 그는 무적함대의 에스파냐를 이끌고 에스파냐를 '해가 지지 않는 국가'로 확장시킨 국왕으로 평가 받지만 결혼생활은 그리 평탄하지 못했다. 펠리페 2세는 1543년 사촌인 포르투갈의 마리아와 첫 번째 결혼을 했으나 마리아는 돈 카를로스를 낳던 중 사망하고 말았다. 두 사람의 결혼생활은 2년 만에 종지부를 찍게 되었다. 첫 부인 마리아가 사망하자 자신의 이모이며 영국의 여왕인 메리 1세와 1554년 결혼했는데, 메리 1세는 후사를 남기지 않고 1558년 사망했다. 그는 1년 뒤 프랑스의 왕 앙리 2세의 딸인 이사벨 엘리자베트와 결혼했지만 그녀 또한 이사벨라와 카타리나라는 두 명의 딸을 낳고 1568년에 죽었다. 장남인 돈 카를로스가 사망한 지 불과 3개월이 지난 후의 일이었다. 세고비아 알카사르에서 치른 결혼식은 펠리페 2세가 후계자를 얻기 위한 마지막 결혼식이었으며 그와 결혼한 오스트리아의 안나는 네 명의 아들과 딸을 낳았다. 하지만 세 명의 아들은 성년이 되기 전에 죽고 살아남은 유일한 아들이 펠리페 2세를 계승하여 펠리페 3세가 되었다.

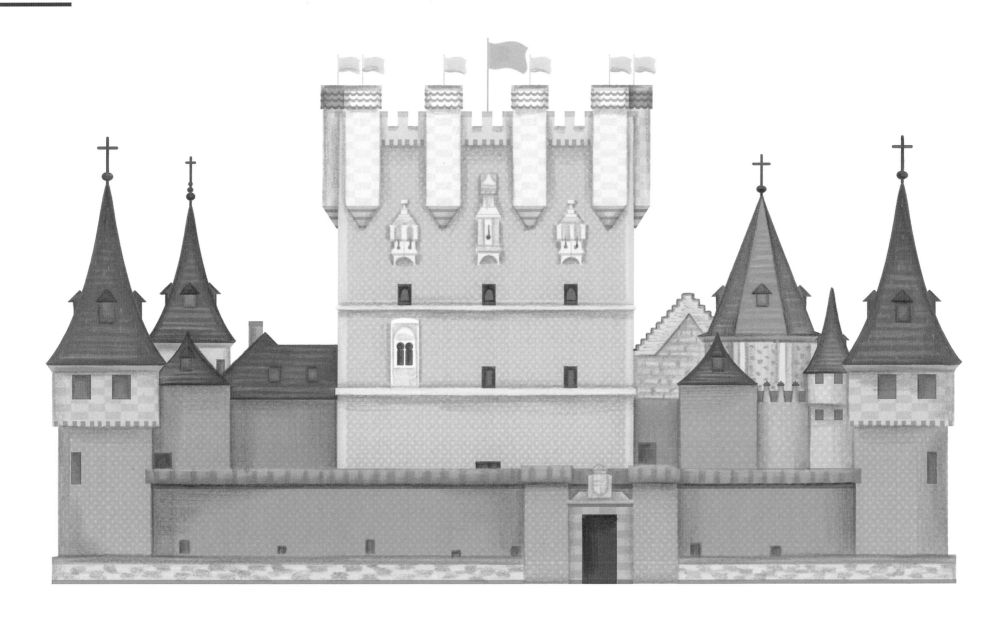

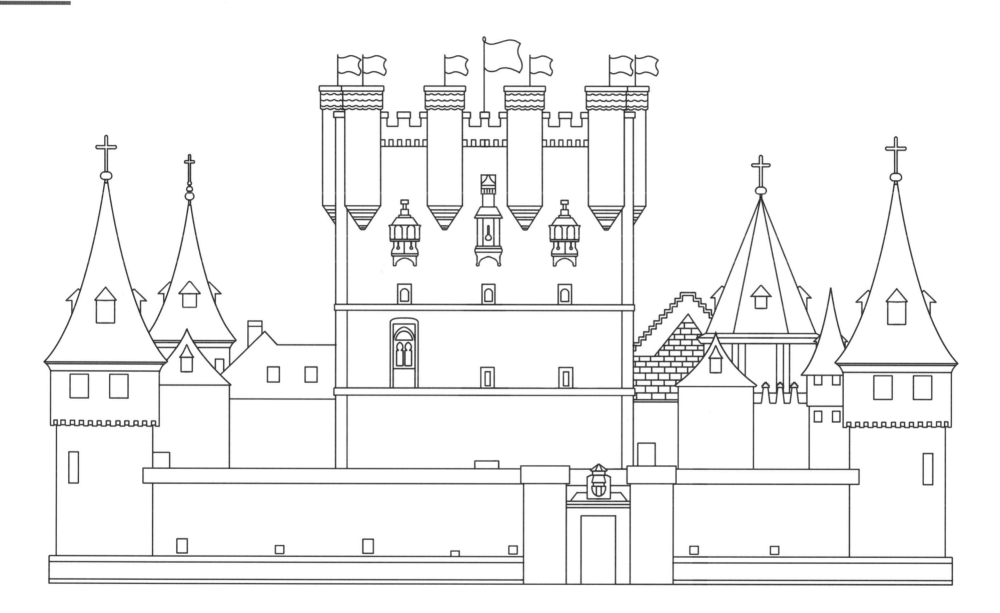

중심의 큰 성벽은 분홍색으로, 양옆의 성벽들은 연보라색으로 칠하고, 성을 둘러싼 긴 성벽은 살구색으로 칠해주세요. 탑의 지붕들은 밝은 연두색과 연노랑으로 칠하여 파스텔 톤의 조화를 맞추어 주세요. 밝고 따뜻한 분위기를 연출할 수 있답니다.

성을 둘러싼 성벽은 밝은 라임색으로, 그 뒤쪽의 성벽들은 오렌지색과 산호색으로 칠해주세요. 지붕과 깃발은 초록색 계열로 칠해주세요. 오렌지색과 녹색의 보색대비가 장난기 가득한 상큼함을 연출합니다.

성울 둘러싼 성벽은 복숭아색으로, 중심이 되는 가장 큰 성벽은 감청색으로 칠해주세요. 탑의 지붕과 깃발은 노란색, 진한 주황색 등 따뜻한 색으로 칠해주세요. 눈에 띄는 다양한 색으로 지붕을 칠하면 장난감 블록으로 만든 성처럼 보인답니다.

성을 둘러싼 성벽은 밝은 산호색으로, 뒤쪽의 큰 성벽은 밝은 라임색으로, 지붕은 감청색과 하늘색, 밝은 청녹색으로 칠해보세요. 편안하고 상큼한 분위기를 연출할 수 있어요.

세계에서
가장 큰 궁궐,

자금성

紫禁成

국가 중국

구분 고궁

소재지 베이징

건립시기 1406년

황제가 생활하던 대제국의 황궁

자금성은 한자로 자주색의 금지된 성이란 의미를 갖고 있다. 중국 베이징에 위치했으며 1406년 명나라 영락제의 명령으로 건설되었다. 만리장성 이후 대역사로 불리는 자금성의 건립에는 총 15년간 백만 명의 인부가 동원되었다. 800여 개의 건물과 10m의 높은 성곽, 50m 너비의 해자로 구성된 거대한 궁궐 자금성에는 1억만 개의 벽돌, 2억만 개의 기왓장이 사용되었다고 전해진다. 때로는 200톤에 이르는 돌이 수십 킬로미터 떨어진 채석장에서 운반되었으며 사천지방에서 자란 나무가 기둥으로 쓰이기 위해 4년에 걸쳐 운반되기도 했다. 영락제는 자금성이 완공된 1421년 북평으로 천도하여 북경으로 고쳐 부르고 자금성에 머물기 시작했다. 현존하는 세계 최대의 궁궐 자금성에는 500여 년간 24명의 황제가 살았다.

자금성은 5세기 넘게 백성들이 드나들 수 없는 금기의 장소였으나 '고궁박물원'으로 변신한 후 누구나 자유롭게 드나들 수 있게 되었다. 이곳에는 105만 점의 희귀하고 진귀한 문물이 있는 약 1만 개의 방과 잘 조성된 정원이 있다. 자금성을 둘러싼 성벽, 궁 안의 기와, 궁전 내부의 여러 장식들은 전혀 훼손되지 않고 완벽할 정도로 아름답게 보존되어 있다.

영락제의 야심만만, 황제권에 도전하다

1398년 명나라의 초대 황제 홍무제가 30년의 치세를 마치고 71세의 나이로 숨을 거두자 그의 손자인 건문제가 황제의 자리를 대신했다. 그러나 태조에게는 26명이나 되는 많은 아들이 있어 혈족 간의 피비린내 나는 왕위다툼이 예고되었다. 홍무제의 넷째 아들은 그 중 가장 야심만만한 사람으로, 후에 영락제가 되는 주체였다. 주체는 건문제의 견제를 피해가면서 때를 기다렸다. 1399년 북평에서 먼저 군사를 일으킨 주체는 마침내 남경의 성곽에 도달했으며 1402년 3년여의 공방전 끝에 남경을 함락시켰다. 조카를 몰아내고 영락제로 즉위하게 된 것이다. 자금성은 영락제가 황위를 차지한 지 4년 후, 황제의 절대 권력과 위엄을 상징하기 위한 목적으로 설계되었다. 특히 자금성 바닥에는 걸을 때 경쾌한 발소리를 내는 특별한 벽돌이 깔려 있는데 땅 밑의 침입자를 막기 위해 40여 장의 벽돌을 겹쳐 쌓은 것이다. 후원을 제외하고 나무가 전혀 없는 이유 또한 나무에 숨을지도 모를 암살자를 염두에 둔 조치였다. 중국의 정치와 문화의 중심이었던 자금성의 안팎은 황제의 허가 없이는 누구도 안으로 들어오거나 나갈 수 없다는 사실을 잘 대변하고 있다.

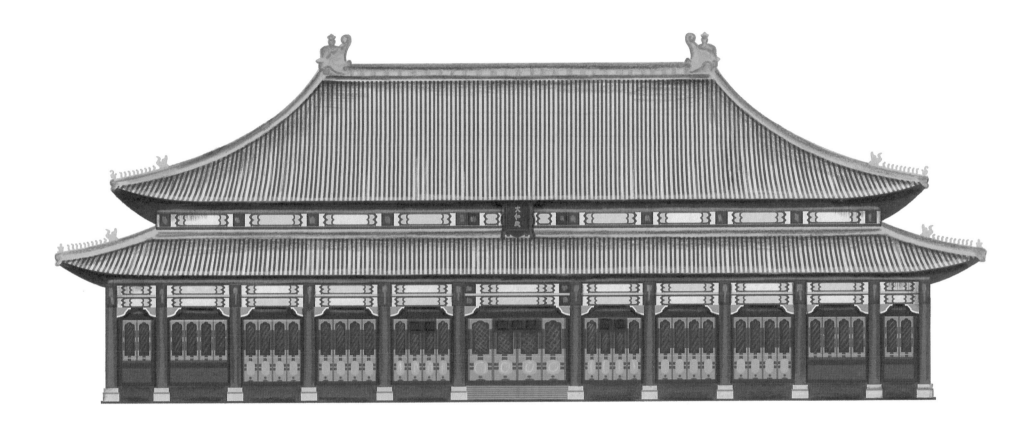

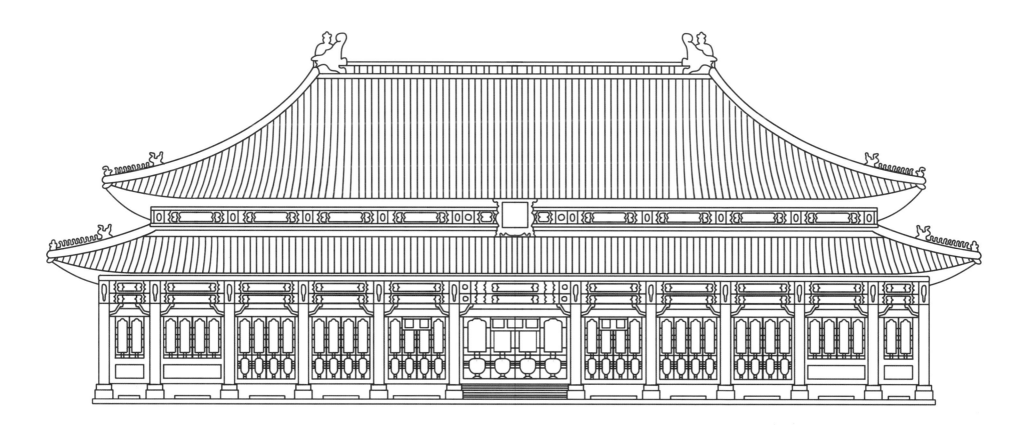

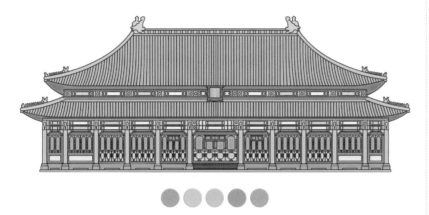

지붕은 귤색으로, 단청과 지붕장식은 연두색으로, 기둥은 노란색으로, 창호지는 분홍색으로 칠해보세요. 자연의 색과 파스텔 색이 섞이며, 동양적이고 환상적인 궁을 연출할 수 있답니다.

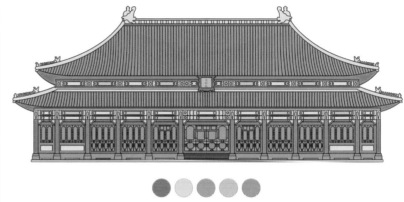

지붕과 기둥을 진한 분홍색으로, 단청과 지붕장식은 진한 노란색으로, 창호지는 라벤더색으로 칠해보세요. 화려하고 신비로운 분위기를 연출할 수 있어요.

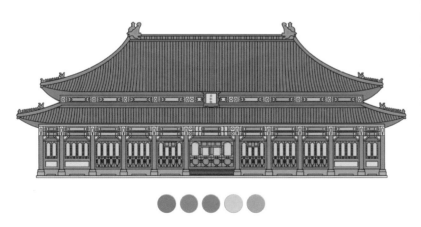

지붕은 진한 라벤더색으로, 지붕장식과 단청은 짙은 산호색과 연분홍색으로, 기둥은 분홍색으로 칠해보세요. 창호지를 맑은 하늘색으로 칠해주면 무게감 있는 신비로움을 연출할 수 있어요.

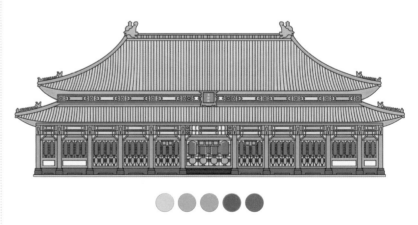

지붕을 연두색으로, 단청과 지붕장식은 초록빛이 도는 바다색으로, 기둥과 문틀은 진한 풀색으로, 창호지는 붉은색으로 칠해보세요. 동양신화를 떠올리게 하는 강렬한 신비로움을 연출할 수 있답니다.

서구 지향적
건축양식의 본보기,

차끄리 궁전

국가 타이

구분 궁전

소재지 방콕

건립시기 1882년

Chakri Maha Prasat Hall

차끄리 왕조 100주년 기념 건물

차끄리 궁전은 18세기 이후부터 국왕이 머물렀던 타이의 왕실, 프라 보롬 마하 랏차 왕 궁전의 부속건물 중 하나이다. 타이의 수도 방콕에 위치하며 차오프라야 강의 동쪽 강둑에 자리하고 있다. 프라 보롬 미히 랏차 왕 궁전은 1782년 라마 1세가 즉위한 직후 톤부리에서 방콕으로 수도를 옮기면서 세운 공식 관저인데, 왕궁뿐만 아니라 정부 기관으로서의 기능을 겸했다. 그 옆에 자리 잡은 유럽풍의 건축물이 차끄리 궁전으로 정식명칭은 차끄리 마하 쁘라사드 홀이다. 차끄리 궁전은 라마 5세가 1882년 차끄리 왕조 100주년을 기념하여 건설한 것이다. 근대화에 대한 열의를 불태웠던 라마 5세는 영국인 건축가를 기용하여 궁을 설계했는데, 이를 대변하듯 차끄리 궁전의 지붕과 첨탑은 태국 양식이지만 본체는 서양식이다. 르네상스 양식과 태국 전통 건축양식이 한데 어우러진 차끄리 궁전은 동양적인 색채와 이국적인 정취를 동시에 자아낸다. 이 궁전은 귀빈을 접견하는 장소로 사용되었으며 성대한 행사가 열리는 연회장으로도 쓰였다. 궁전 내부에는 라마 5세의 옥좌와 왕실의 생활상을 엿볼 수 있는 물품들이 전시되어 있다.

근대화의 아버지, 쫄라롱껀

근대화의 아버지라 불리는 라마 5세는 '쫄라롱껀'이라는 이름으로 더 널리 알려져 있다. 라마 4세의 아홉 번째 아들이자 왕비의 첫째 아들로 태어난 그는 어릴 때부터 서구 신교사들에게 교육을 받으며 자랐다. 부왕의 서거로 15세의 어린 나이에 왕위에 오른 라마 5세를 대신해 수리야웡이 5년 간 나라를 다스렸는데, 그는 그 기간 동안 세계 도처를 여행하며 견문을 넓히는 것은 물론 주변 국가와의 정치적 우의를 다졌다. 라마 5세는 노예제도 같은 구시대적인 제도를 철폐하고 양력을 도입하는 등 서양의 근대적 문물을 적극적으로 수용하여 타이 근대사의 기점을 이룩한 왕으로, 그가 사망한 10월 23일은 현재까지 쫄라롱껀의 날(Chularlongkorn Day)로 기념하고 있다.

차끄리 궁전은 그의 근대화 사상이 내실 있게 반영된 의미 있는 건축물로서, 서구의 건축양식을 받아들인 대표적인 본보기이기도 하다.

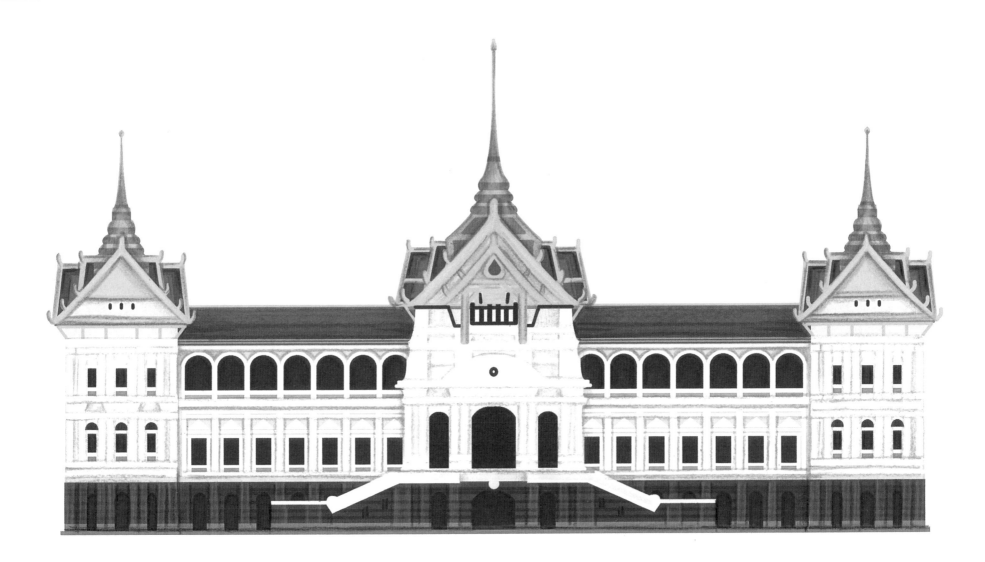

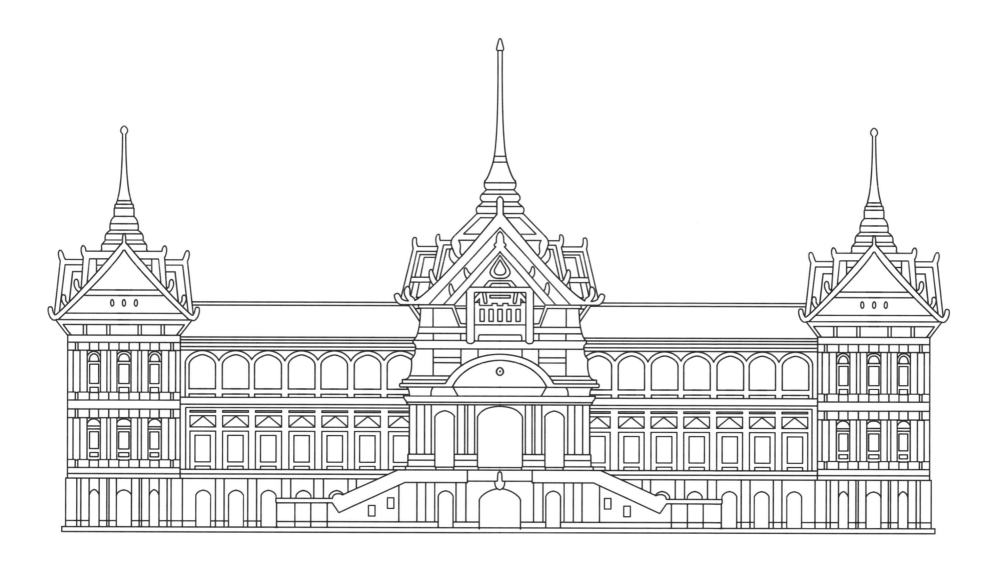

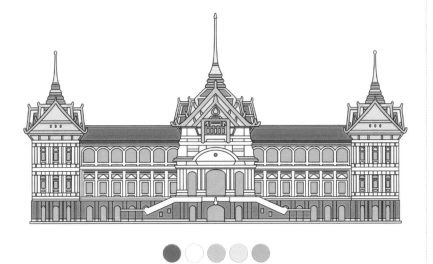

건물의 1층 벽과 지붕은 산호색으로, 2층과 3층 벽은 흰색과 아이보리색으로, 지붕장식은 진한 노랑과 밝은 노랑으로 칠해보세요. 문과 창을 하늘색으로 칠하면 밝고 경쾌한 분위기를 연출할 수 있답니다.

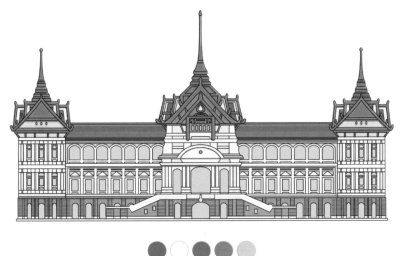

건물의 1층 벽과 지붕은 감청색으로, 2층과 3층 벽은 흰색으로, 지붕장식은 자주색과 진한 라벤더색으로 칠해보세요. 문과 창을 진한 상아색으로 칠해 빛이 새어나오는 효과를 더하면, 기괴하고 신비로운 분위기를 연출할 수 있습니다.

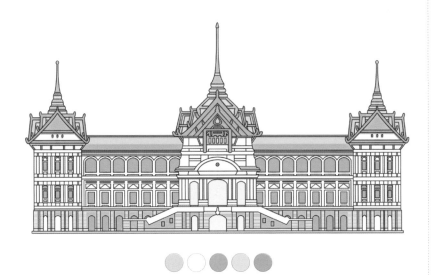

건물의 1층 벽과 지붕은 노란색으로, 2층과 3층 벽은 흰색으로, 지붕은 초록색, 노란색, 연두색으로 칠해보세요. 문과 창을 밝은 노란색과 하늘색으로 칠하면 기이하고 묘한 분위기를 낼 수 있어요.

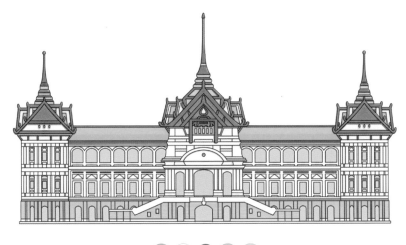

건물의 1층 벽과 지붕은 초록빛이 도는 바다색으로, 2층과 3층 벽은 흰색으로, 지붕은 자주색과 하늘색으로, 문과 창은 진한 상아색으로 칠해보세요. 상이한 색들의 조합으로 외계적인 분위기를 연출할 수 있어요.

이슬람 문화의 진수,

톱카프 궁전

국가 터키

구분 궁전

소재지 이스탄불

건립시기 1453년

Topkapi Palace

문 너머, 톱카프 궁전

톱카프 궁전은 터키 이스탄불 구시가지가 있는 반도, 보스포루스 해협이 내려다보이는 언덕 위에 위치하고 있다. 이 궁전은 15세기 중순부터 19세기 중순까지 약 400년 동안 오스만제국의 술탄(군주)이 거주한 정궁으로, 1453년 메흐메드가 건설을 시작했다. 톱카프 궁전은 세 개의 문과 그에 딸린 네 개의 정원으로 이루어져 있는데 궁전의 정문 '황제의 문' 바깥쪽에는 이 궁전의 건축이 메흐메드 2세에 의해 1478년 완공되었다고 기록되어 있다. 처음에는 신 궁전(New Palace)이라는 뜻의 예니 사라이(Yeni Sarayı)라고 불렸으나 궁전 입구 양쪽에 대포가 놓여 있던 것에서 톱카프 궁전으로 명칭이 변경되었다. 톱카프의 '톱'은 대포, '카프'는 문이라는 뜻에서 유래한 것이다. 황제의 문을 통과해 제1정원을 지나면 '경의의 문'에 다다른다. 황제의 문과 제1정원은 일반 백성도 드나들 수 있었지만 경의의 문부터는 일반 백성의 출입이 통제되었다. 세 번째 '지복의 문'은 술탄과 측근만이 통과할 수 있었다. 톱카프 궁전은 단순한 왕족의 거처를 넘어 군주와 중신들이 국가 정치를 논하던 장소였으며 1850년대까지 증축과 보수가 거듭되었다. 1924년 박물관으로 지정되었다.

정원의 또 다른 모습

톱카프 궁전에 있는 네 개의 정원은 각각 다른 쓰임새로 활용되었다. 제1정원에는 하기아 이레네 성당이, 제2정원에는 디완 건물과 부엌 궁전이 자리하고 있다. '쿱베 알트'라 불리는 디완 건물에서 조정의 주요 업무가 결정되었으며 정원 오른쪽에 있는 부엌 궁전에서 하루에 두 번 궁중음식이 준비되었다. 부엌 궁전은 현재 도자기 전시실로 사용되고 있다. 또한 제2정원에는 남성의 출입이 금지된 하렘(Harem)이 있다. 이곳은 여성들만의 공간으로 술탄과 거세한 환관들만 출입할 수 있었는데, 하렘 내부는 그야말로 권모술수의 온상이었다. 후궁들은 술탄의 사랑을 차지하기 위해 혈안이었고 실제로 수많은 후궁들이 권세를 누리며 황실을 쥐락펴락하였다. 미로처럼 복잡한 내부 통로로 이어진 하렘에는 약 400개 방이 있었다고 전해지며 모든 창마다 철창이 설치되어 있다.

제3정원에서는 군주의 즉위식이 성대하게 열렸다. 이곳에 위치한 '보물관'은 톱카프 궁전에서 가장 화려한 곳이다. 술탄이 사용하던 왕좌, 갑옷과 투구, 무기, 황금과 에메랄드 등 엄청난 부의 일부가 전시되어 있으며 다이아몬드로 장식된 '톱카프의 단검'도 빼놓을 수 없는 볼거리다. 제4정원은 술탄과 가족, 특정 인물들을 위한 휴식공간으로 정원들 중 가장 작지만 빼어난 경관을 자랑한다.

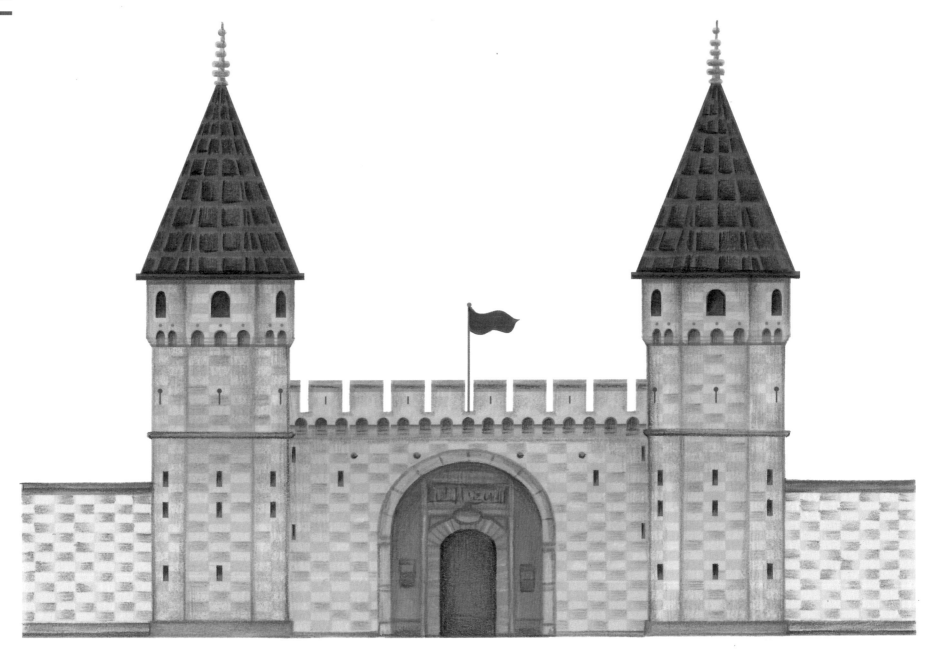

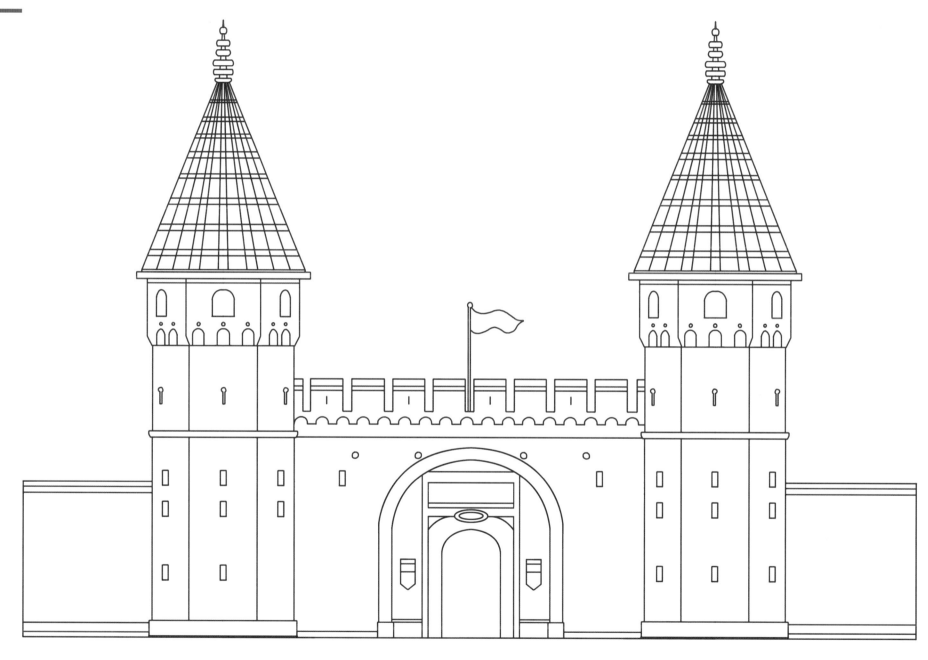

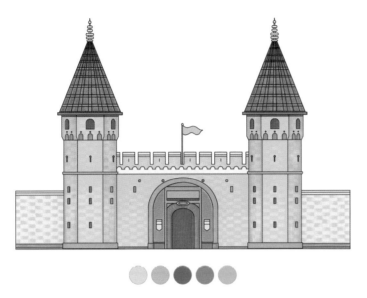

성벽과 양쪽 탑은 연한 핑크색과 밝은 살구색으로 칠하고, 지붕은 붉은색으로 칠해보세요. 성의 입구는 진한 살구색으로 명암을 표현해주세요. 깃발과 첨탑 장식은 진한 노란색으로 칠해주세요. 따뜻한 색들의 조합으로 경쾌하고 밝은 분위기를 연출할 수 있답니다.

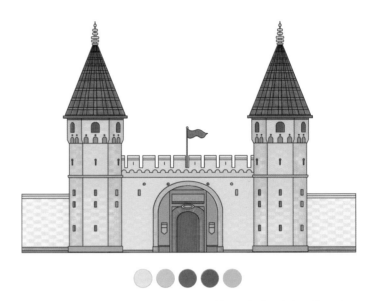

성벽은 회색으로, 양쪽 탑의 벽은 밝은 라벤더색으로 칠하고, 지붕은 보라색으로 칠해보세요. 성의 입구는 진한 회색으로 칠하고, 첨탑 장식과 성벽의 테두리는 진한 노란색으로 칠해주세요. 차분하면서도 무겁지 않은 분위기를 연출할 수 있어요.

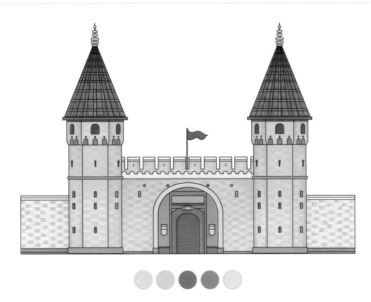

성벽은 연분홍으로, 양쪽 탑의 벽은 밝은 라벤더색으로 칠하고, 지붕은 자주색으로 칠해보세요. 성의 입구는 자주색과 회색으로 칠하고, 첨탑 장식과 성벽의 테두리를 노란색으로 칠하면, 장난스럽고 발랄한 분위기를 연출할 수 있어요.

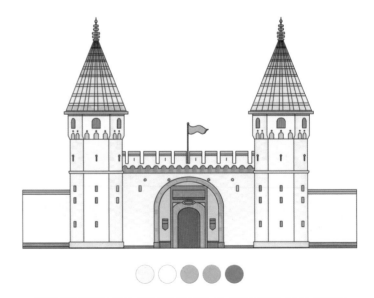

성벽은 밝은 에메랄드색으로, 양쪽 탑의 벽은 밝은 하늘색으로 칠하고, 지붕과 성의 입구는 진한 하늘색으로 칠해보세요. 첨탑 장식과 성벽의 테두리를 창백한 감청색으로 칠하면, 차갑고 투명한 느낌의 얼음 성을 연출할 수 있어요.

표트르의
여름 별궁,

페테르고프 궁전

국가 러시아

구분 궁전/정원

소재지 상트페테르부르크 페테르고프

건립시기 1714년

Peterhof Palace

140개의 분수가 있는 여름궁전

페테르고프 궁전은 러시아 상트페테르부르크에서 서쪽으로 약 30㎞ 떨어진 핀란드 만 해안 근처에 위치하고 있다. 이 궁전은 표트르 대제가 여름을 보내기 위해 1714년부터 지은 것으로, '여름궁전'으로 유명하다. 표트르 대제는 당시 러시아 제국의 위세와 황제의 권위를 과시할 목적으로 프랑스 베르사유 궁전을 능가하는 궁전을 짓고자 했다. 그의 바람에 따라 러시아와 유럽의 최고 건축가들과 예술가들이 총동원되었고, 그 결과 20여 개의 궁전과 7개의 아름다운 정원이 만들어졌다. 특히 곳곳에 배치된 화려한 분수는 140개를 자랑하여, '분수궁전'으로도 회자된다. 표트르 대제가 처음 만든 이후 19세기에 이르기까지 뒤를 이은 황제들이 제각각 하부 공원에 덧붙인 폭포와 분수는 물을 사용하여 즐길 수 있는 세계에서 가장 빼어난 공간을 형성하고 있다. 궁전의 내부는 바로크 양식과 차분한 신고전주의가 공존한다.

현재 국립박물관으로 사용 중인 페테르고프 궁전 1층에는 표트르 대제의 응접실과 서재, 침실 등이 있으며 2층에는 왕실 대대로 내려오는 가구와 도자기들이 전시되어 있다.

표트르 대제의 선견지명이 빛나다

1712년 표트르 대제는 러시아의 수도를 모스크바에서 상트페테르부르크로 옮기며 페테르고프 지역을 눈여겨보았다. 페테르고프는 크론슈타트에 있는 항구 근처에 자리하고 있는데, 그는 이 항구를 새로운 수도에서 편리하게 사용할 수 있는 중요한 항구로 발전시켰다. 표트르 대제를 이어 러시아를 통치했던 여러 명의 군주들 또한 페테르고프의 탁월한 위치에 이끌렸다. 페테르고프 궁전 단지의 웅대한 앙상블은 표트르 이후의 군주들이 자신들의 취향에 따라 궁전을 증축하거나 건물을 새로 지음으로써 창조해낸 산물이다.

1941년에서 1944년에 걸친 제2차 세계대전 중 나치가 궁전을 점령하며 많은 부분이 약탈되고 파괴되었으나 이는 대부분 복원되었다. 페테르고프 궁전은 제정 러시아가 남긴 역사적인 유산이며, 러시아의 가장 위대한 통치자 중 하나인 표트르 대제의 선견지명을 증명하는 유적이다.

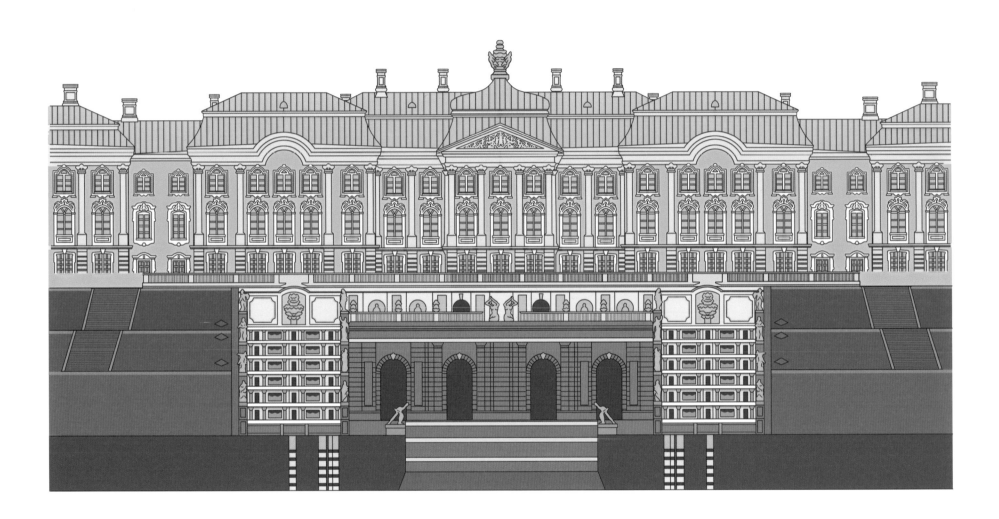

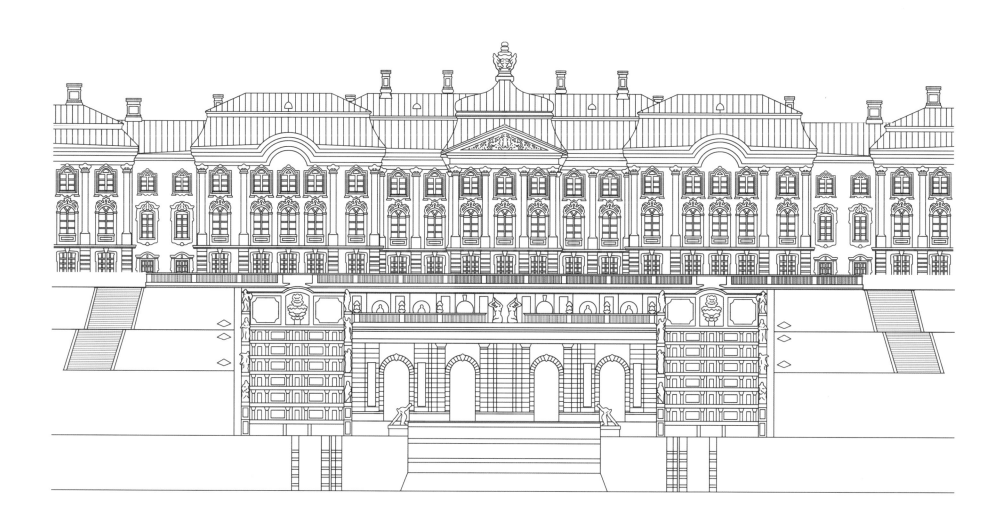

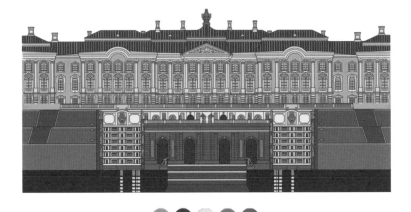

성벽은 귤색으로, 지붕은 감색으로, 창틀은 밝은 회색으로 칠합니다. 주요 부조 장식은 톤 다운된 주황색으로 칠해주세요. 카키색으로 잔디까지 칠해주면 가을 느낌이 물씬 나는 풍경을 연출할 수 있어요.

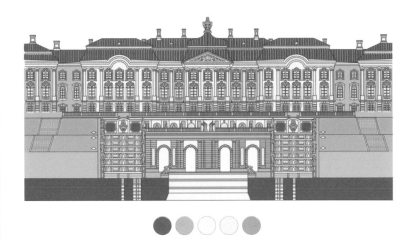

성벽은 밝은 분홍색으로, 지붕은 자주색으로 칠해주세요. 창문 안쪽은 연둣빛이 도는 연노랑으로, 기둥과 테두리 장식은 밝은 하늘색으로, 계단 옆 경사는 산호색으로 채워주세요. 발랄하고 신비스러운 마법학교 분위기를 연출할 수 있답니다.

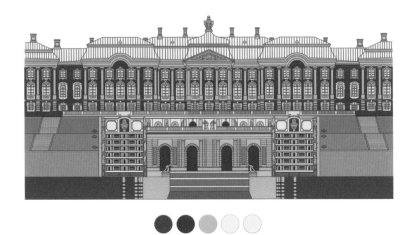

성벽은 짙은 파란색과 남색으로 칠해주세요. 기둥과 테두리, 부조 장식은 진한 노란색으로, 지붕은 밝은 노란색으로 칠해주세요. 계단 아래쪽 장식 벽은 하늘빛이 도는 회색으로 칠하고, 잔디를 연두색으로 칠해주면 강렬하면서도 화려한 분위기를 연출할 수 있답니다.

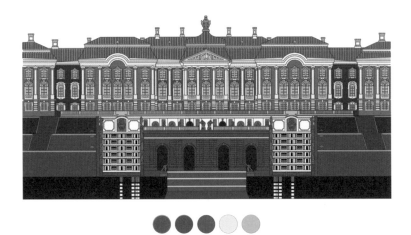

튀어나온 성벽은 붉은색으로, 뒤쪽 성벽은 어두운 붉은색으로 칠해주세요. 지붕은 짙은 녹색으로, 테두리 장식은 베이지색으로 칠하고, 창 안쪽은 짙은 옥색으로 칠해주세요. 녹색과 붉은색의 강렬한 보색대비가 화려함을 연출합니다.

성스러운 수도원의 변신,

페나 궁전

국가 포르투갈

구분 궁전

소재지 리스보아 주 신트라 시

건립시기 1840년

Pena Palace

낭만주의 건축의 결정판

페나 궁전은 포르투갈 수도 리스본에서 서쪽으로 약 30km 떨어진 소도시 신트라에 위치한 19세기의 왕궁이다. 숲으로 둘러싸여 있는 이 궁전은 본래 성모 마리아를 기리는 수도원이었다. 1493년 포르투갈의 주앙 2세가 왕비와 함께 이곳을 순례한 뒤 1511년 마누엘 1세의 지시로 새롭게 지어졌다. 페나 궁전이 있던 자리는 수세기 동안 히에로니무스 수도사들이 수도하던 성스러운 곳이었다. 그러나 수도원은 1755년 리스본과 주변 지역을 덮친 대지진으로 일부 시설만 남기고 모두 무너져 폐허가 되었다. 현재의 페나 궁전은 폐허가 된 수도원을 포르투갈의 여왕인 마리아 2세의 남편이자 공동통치자인 페르난두 2세가 개축한 것이다.

포르투갈 역대 왕가의 여름 별장으로 사용된 이 궁전은 1840년 착공해 1854년 완공되었는데, 독일식의 둥근 첨탑, 아랍 풍의 파란 타일, 마누엘 양식의 창 등 고딕과 이슬람, 르네상스 디테일이 혼합된 이국적인 모습을 두루 갖추고 있어 19세기 '낭만주의 건축'의 결정판으로 손꼽힌다. 전체적인 색감은 원색과 사랑스러운 파스텔 톤으로, 동화에서나 나올 법한 마법 같은 모습이다. 궁전 내부에는 왕가의 생활상을 엿볼 수 있는 고풍스러운 가구와 식기, 진귀한 물건, 예술 작품이 가득하다.

바이런이 사랑한 낙원, 신트라

신트라는 켈트어로 '달의 언덕'이란 뜻을 담고 있다. 그 지명에 걸맞게 페나 궁전은 신트라 산맥의 줄기에 속한 산 정상부에 자리하고 있다. 해발 500m에 위치한 페나 궁전에서는 신트라의 아름다운 전경이 한 폭의 그림처럼 펼쳐지는데 영국의 낭만파 시인 바이런은 서사시 〈소년 해럴드의 순례〉에서 신트라를 '위대한 에덴'이라고 표현했다. 신트라를 향한 바이런의 사랑은 프랜시스 호지슨에게 쓴 편지(1809년 7월 16일)에서도 흠뻑 드러난다. 그는 편지에 "신트라의 마을은 아마도 전 세계에서 가장 아름다운 곳일 터이네. 나는 이곳에 와서 매우 기쁘다네."라고 전하기도 했다.

1995년 유네스코는 신트라의 다양성과 이색적인 모습을 인정해 '신트라 문화경관'을 세계문화유산으로 등재시켰다. 1910년 공화주의 혁명이 일어나면서 국가 소유의 박물관이 된 페나 궁전은 신트라에서 단연 독보적인 명소로, 오늘날 포르투갈을 대표하는 관광명소 중 하나이다.

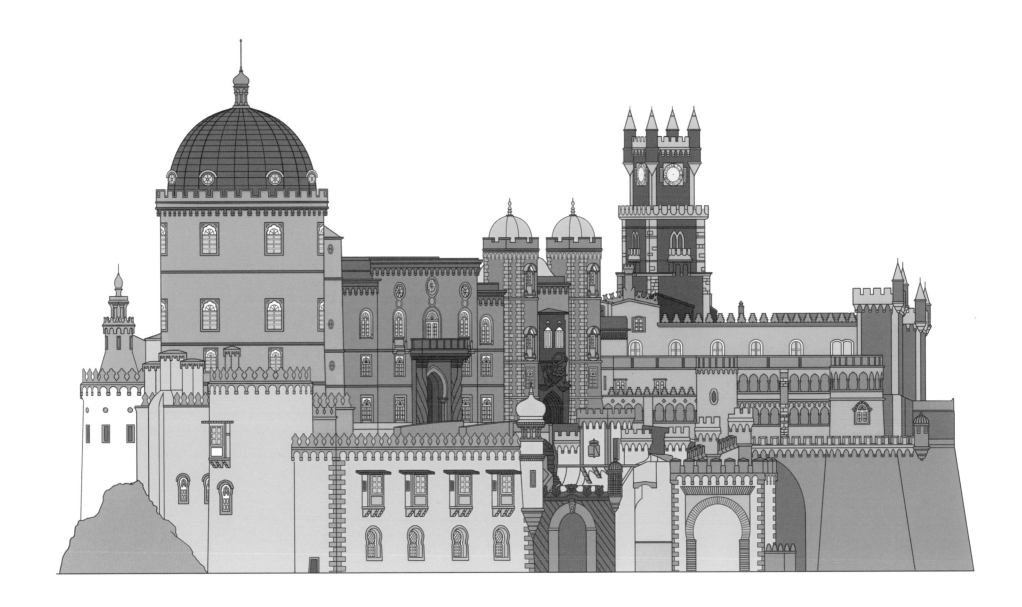

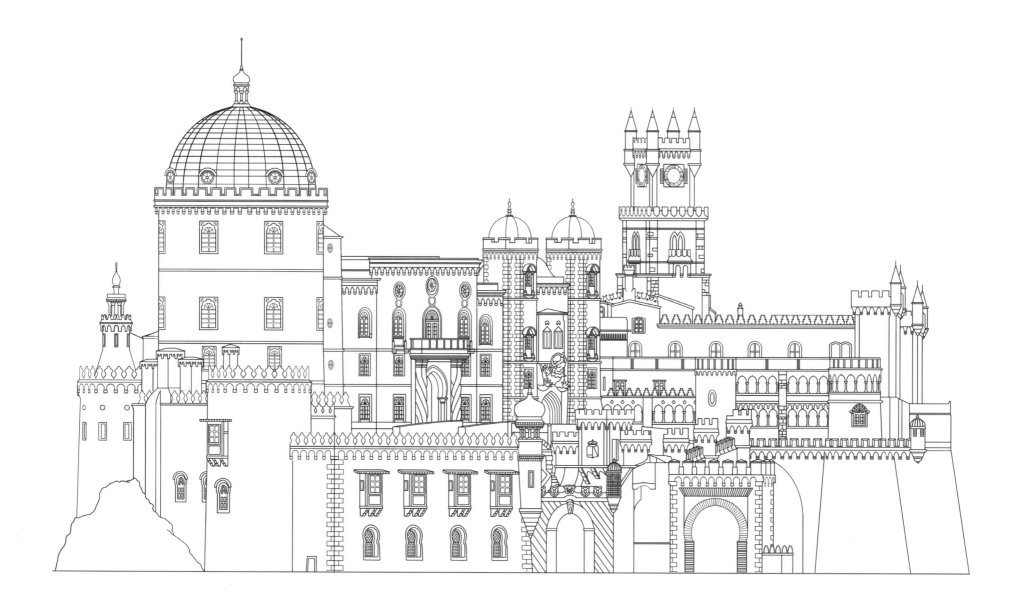

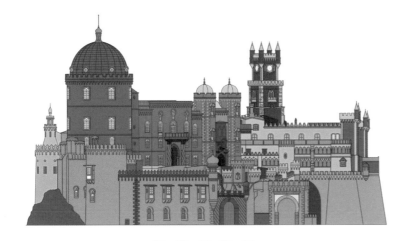

가장 큰 탑을 붉은색으로 칠하고, 돔은 짙은 회색으로 칠해주세요. 성벽은 귤색, 짙은 하늘색으로 칠해주세요. 붉은 탑 옆 입구가 있는 건물을 파란색으로 칠해주면 북적북적 활발한 분위기를 연출할 수 있어요.

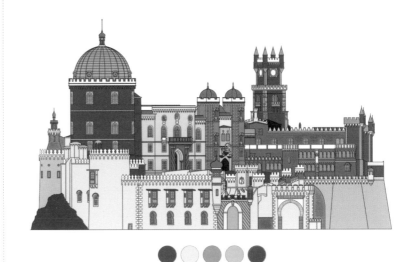

가장 큰 탑과 시계탑을 보라색으로 칠하고, 돔 지붕은 진한 연두색으로 칠해주세요. 성벽은 밝은 회색으로, 안쪽 성벽은 선명한 하늘색과 붉은색으로 칠해주세요. 성의 장식들을 흰색으로 칠해주면 픽셀 게임 속의 성처럼 연출할 수 있답니다.

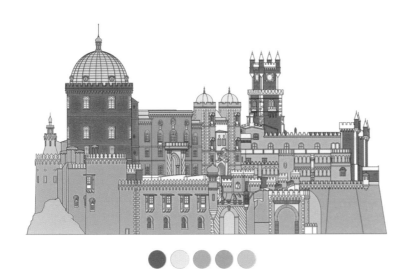

높은 탑들을 붉은색으로 칠하고, 바깥 성벽은 진한 노란색으로 칠해주세요. 안쪽 성벽들은 연분홍색과 라벤더색으로 칠해주세요. 부드러운 색감과 원색이 섞이며 밝고 경쾌한 분위기가 연출됩니다.

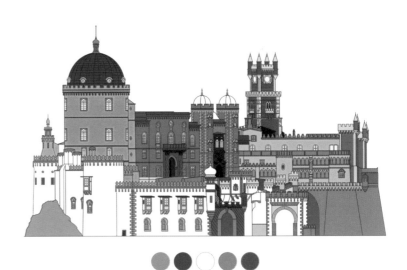

가장 큰 탑을 짙은 노란색으로, 돔은 갈색으로 칠해주세요. 바깥 성벽은 밝은 아이보리색으로 칠하고, 뒤쪽의 성벽은 밝은 흙색으로 칠해주세요. 네모난 탑에 붉은색 포인트를 더하면 빈티지한 분위기를 연출할 수 있답니다.

러시아 여제의
취향 변화,

예카테리나 궁전

국가 러시아

구분 궁전

소재지 상트페테르부르크 푸시킨 시

건립시기 1717년

Catherine Palace

18세기 러시아 건축예술의 산물

예카테리나 궁전은 러시아 상트페테르부르크 남쪽 교외의 푸시킨 시에 위치한 궁전이다. 이 궁전은 표트르 대제의 황후이자 제2대 러시아 황제인 예카테리나 1세에 의해 1717년 건설되었고 러시아 황제들의 여름 별장으로 사용되었다. 그 후 그녀의 조카딸 안나 여제가 궁전을 증축했는데, 안나의 딸인 옐리자베타 여제는 이 궁전의 절제된 바로크 양식이 구식이라고 생각했다. 1756년 옐리자베타의 명령에 따라 예카테리나 궁전은 훨씬 웅장하고 세련된 로코코 양식으로 개축되었다. 옛 구조물을 철거하고 대규모로 변신한 이 궁전은 러시아에서 가장 눈부신 건물 중 하나로, 그만큼 사치스러운 내부 장식으로 명성이 높았다. 단연 호화스러운 부분은 1762년 예카테리나 2세가 왕위에 오를 때 자신이 개인적으로 거주할 목적으로 새로이 단장한 '호박의 방'이다. 호박의 방은 전체가 호박(琥珀)으로 만든 판과 거울, 금박을 입힌 장식으로 치장되었으며 100kg 이상의 황금이 소요되었다. 일렬로 늘어선 각 방마다 '녹색 기둥의 방', '붉은 기둥의 방', '호박의 방' 등 색깔에 따른 이름이 붙어 있으며 외관은 프랑스식 정원으로 둘러싸여 있다.

세계 여덟 번째 불가사의

예카테리나 궁전은 1941년 제2차 세계대전 당시 러시아를 침략한 독일군에게 최적의 표적이었다. 독일군은 6톤에 달하는 호박을 약탈했는데, 약탈당하기 전까지 호박의 방은 정교한 장식과 화려함으로 인해 세계 8대 불가사의 가운데 하나로 꼽혔다. 그러나 독일군의 폭격으로 예카테리나 궁 안의 내부 장식은 완전히 벗겨졌고 1944년 독일군이 퇴각할 즈음에는 궁전의 대부분이 파괴되어 껍데기만 남아 있는 상태였다. 소련 정부는 1979년부터 호박의 방 복원을 위해 종적이 묘연해진 호박을 찾았으나 모자이크 일부만을 찾았을 뿐, 나머지는 찾지 못하였다. 그 뒤 30명의 전문가를 동원하고 800만 달러의 예산을 들여 복원작업을 펼쳤다. 그러나 1991년 소련이 해체되면서 11년 만에 작업이 중단되었다. 오늘날의 예카테리나 궁전은 1999년부터 다시 복원작업을 시작해 재현된 것이다. 호박의 방을 재현하기 위해 칼리닌그라드 산(産) 호박과 꿀벌색 석재만 7톤이 들었으며 2003년 상트페테르부르크 시의 300주년 기념식을 맞아 새롭게 문을 열었다.

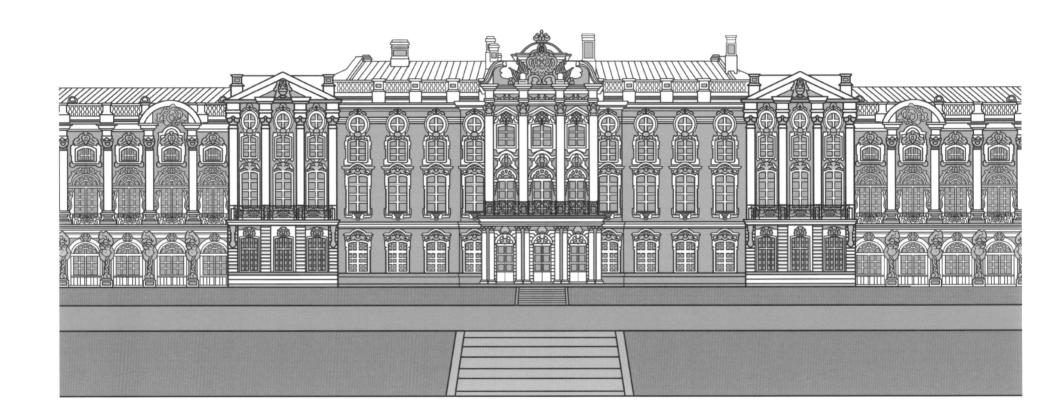

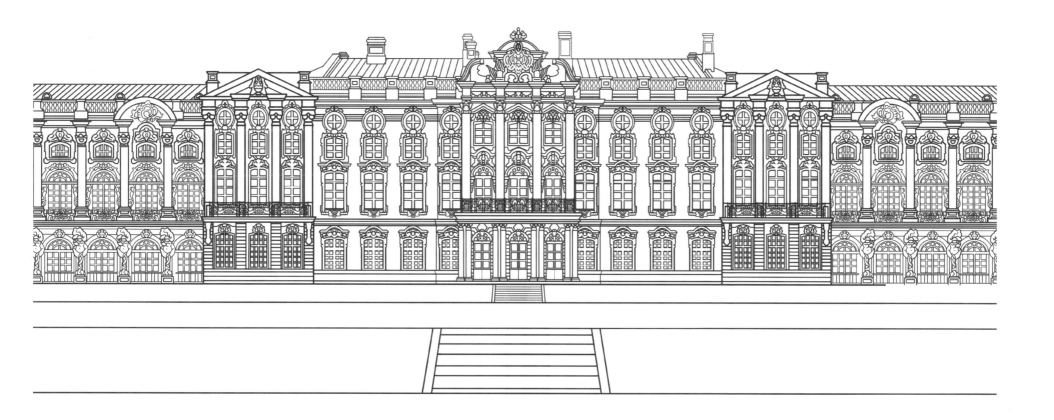

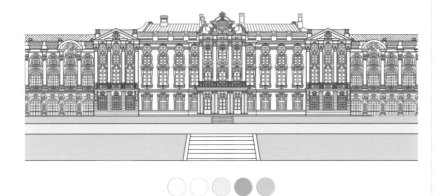

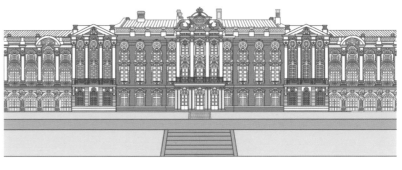

성벽을 연한 노란색으로 칠하고, 지붕과 장식은 흰색으로 남겨주세요. 지붕 일부와 부조 장식은 진한 노란색으로 칠하여 포인트를 더해주세요. 성벽과 지붕 사이의 가로선들은 분홍색으로 칠하고, 잔디를 연두색으로 칠해주면 상큼하고 발랄한 분위기를 연출할 수 있어요.

성벽을 진분홍으로 칠하고, 부조 장식은 노란색으로 칠해주세요. 창문은 연한 하늘색으로, 지붕과 기둥은 흰색으로 칠해주세요. 연두색으로 잔디를, 회색으로 길을 칠해주면, 소녀처럼 사랑스러운 분위기를 연출할 수 있답니다.

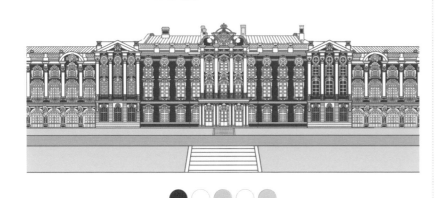

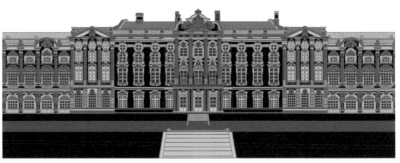

성벽은 검은색으로, 지붕은 연한 회색으로, 창문은 연한 하늘색으로 칠해주세요. 포인트가 될 부조 장식은 노란색으로 칠해주세요. 검은색, 노란색, 연한 회색이 서로 대조를 이루며 강렬한 분위기가 연출됩니다.

성벽은 검은색으로, 지붕은 보라색으로, 창틀과 계단은 톤 다운된 분홍색으로, 기둥은 갈색으로, 창문은 탁한 회색으로 칠해주세요. 비밀을 간직한 듯 신비롭고 어두운 분위기를 연출할 수 있답니다.

레고를 연상시키는
순백의 성,

흘루보카 성

Zamek Hluboka

국가 체코

구분 성

소재지 보헤미아 주 흘루보카 나드 블타보우

건립시기 13세기

다채로운 건축양식의 혼재

흘루보카 성은 체스키 부네요비체에서 북쪽으로 약 11km 떨어진 흘루보카 나드 블타보우에 위치하고 있다. 인구가 5천 명 정도 되는 흘루보카 마을은 작은 시골이지만 중세 성의 아름다움을 그대로 간직한 흘루보카 성을 만날 수 있는 곳이다. 이 성은 13세기 중반 보헤미아의 왕 웬체스라스 1세에 의해 방어 목적으로 건축된 이래 여러 번의 개축이 이루어졌다. 그만큼 다채로운 건축양식이 혼재되어 있는데, 처음 지었을 때는 고딕 양식이었으나 1563년 르네상스 형식으로 개조되었고 18세기에는 바로크식으로 개축되었다. 19세기에 와서는 네오고딕 풍으로 바뀌었다. 현재의 성은 19세기 중엽 신(新)고딕 양식으로 재설계된 것이다. 당시 성주의 아들인 얀 아돌프 2세와 그의 약혼녀인 엘레노어는 영국 여행 중 방문한 윈저성의 영향을 받아 흘루보카 성의 구조를 바꾸는 등 대규모의 개축을 이루었다.

마치 레고를 쌓아놓은 듯한 모습의 흘루보카 성은 순백의 외관 덕분에 체코의 신혼부부들이 웨딩촬영장소로 가장 선호하는 유서 깊은 고성이다.

귀족 가문의 찬란했던 시절

여러 차례 주인이 바뀐 흘루보카 성은 1947년 체코 정부 소유가 될 때까지 슈바르첸베르크 가문의 소유였다. 체코 보헤미아와 독일의 핏줄이 섞인 슈바르첸베르크 가문은 독일은 물론 스위스에도 진출했을 정도로 명망이 높았다. 그들은 1661년에 흘루보카 성을 사들인 이후 1939년까지 거주한 귀족으로, 나치를 피해 성을 떠날 때까지 280여 년간을 살았다. 흘루보카 성은 멀리서 바라보면 순수하고 우아한 성의 표상이지만 가까이 다가갔을 때는 한 왕가의 위엄이 노골적으로 드러난다. 그 대표적인 조형물이 성문의 손잡이다. 까마귀에게 눈을 쪼이는 사람의 머리 형상으로 조각된 손잡이는 슈바르첸베르크 가문의 대표 문양인데, 1954년 아돌프 폰 슈바르첸베르크가 오스만 군대와의 전투에서 승리한 것을 기념하는 의미라고 한다. 오스만 군사의 사기를 꺾기 위한 상징으로 보이나, 전장에서 실제 했던 모습이라는 추측도 있다.

성 안 곳곳에는 귀족의 호화로운 역사와 생활상을 엿볼 수 있는 침실, 서재, 휴게실, 식당을 비롯하여 중세 시대의 갑옷과 무기 등이 있는 전시실이 있다.

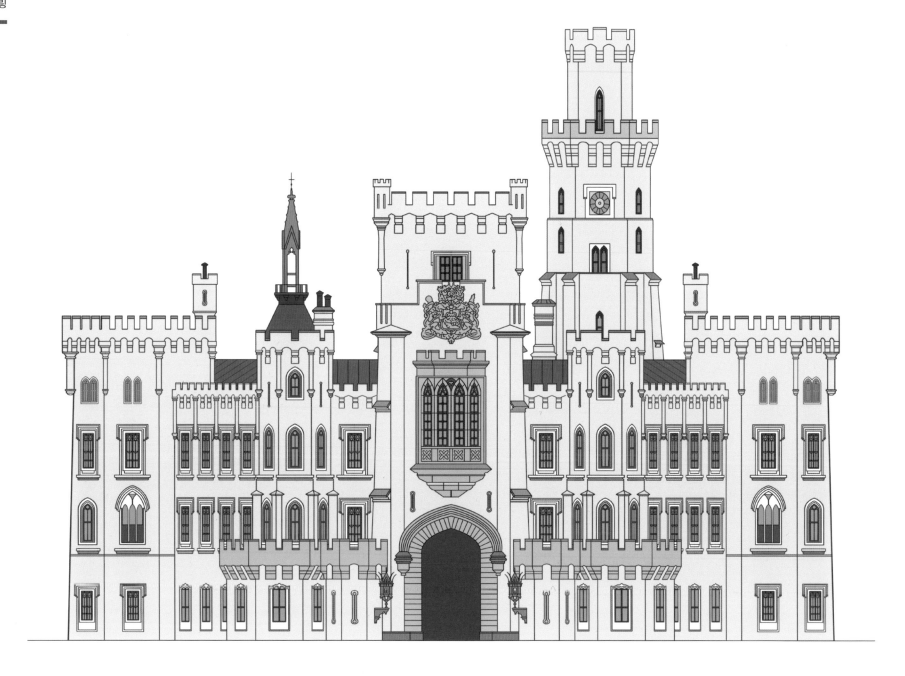

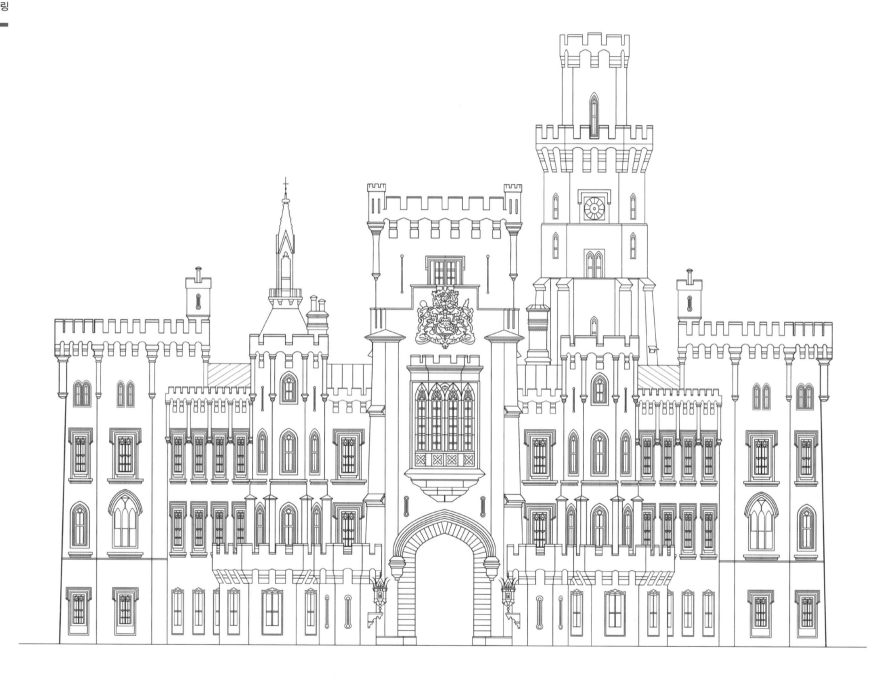

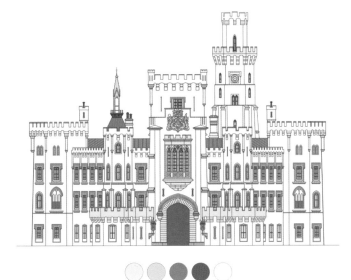

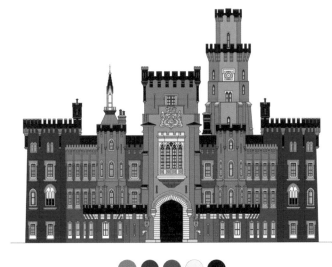

밝고 따뜻한 아이보리색으로 성벽을 칠하되 앞으로 튀어나온 면들은 더 밝게 칠하여 입체감을 주세요. 지붕은 밝은 갈색으로, 성의 장식들은 밝은 노란색으로 칠해주세요. 백마 탄 기사가 마중을 나올 것 같은, 밝고 이름다운 성이 된답니다.

갈색 빛이 도는 회색으로 성벽을 칠해주세요. 성의 지붕과 장식은 검은색으로 칠해주세요. 양쪽 탑은 어두운 와인색으로 칠해주고, 창문틀은 밝은 회색으로 칠해주세요. 성 어딘가에 드라큘라가 숨어 있는 듯 음산한 분위기를 연출할 수 있답니다.

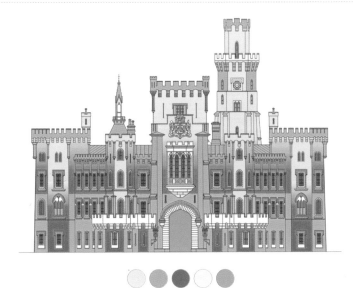

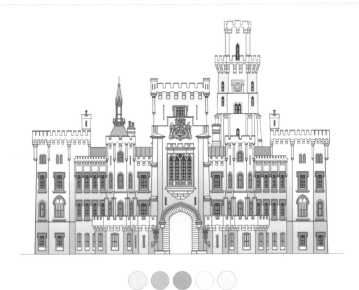

성벽의 아래쪽은 진분홍으로, 성벽의 위쪽은 연분홍으로 그러데이션을 주며 칠해주세요. 장식과 성벽 일부는 살구색과 연한 노란색으로 칠해주세요. 성문의 안쪽을 밝은 회색으로 칠해주어 중심을 잡아주면 꽃처럼 화사한 분위기를 연출할 수 있답니다.

성벽의 아래쪽은 에메랄드색으로, 위쪽은 밝은 에메랄드색으로 그러데이션을 주며 칠해주세요. 지붕은 밝은 초록색으로 칠하고, 성벽의 튀어나온 면 위쪽 부분과 장식들은 흰색으로 밝게 남겨주세요. 성문 안쪽에서 신비한 노란빛이 흘러나오도록 표현해주면 오즈의 마법사가 살 것 같은 에메랄드 성을 연출할 수 있답니다.

새로운
백조의 석조,

노이슈반슈타인 성

Neuschwanstein Castle

국가 독일

구분 성

소재지 바이에른 주(州) 퓌센

건립시기 1869년

백조처럼 우아한 환상의 성

노이슈반슈타인 성은 독일 바이에른 주 퓌센 동쪽에 위치한 성채궁전이다. 산꼭대기에 지어진 이 성은 바이에른 국왕 루트비히 2세가 건설했는데, 음악가 리하르트 바그너를 열정적으로 숭배했던 그의 취향이 건축물에 고스란히 반영되었다. 그는 바그너의 '로엔그린'에 매료되어 노이슈반슈타인 건축에 착수하고 성 안의 수많은 장식물을 모두 백조 모형으로 만들었다. 또한 모든 방에서 바그너 테마를 묘사한 조각과 프레스코(벽화)를 볼 수 있다. 내부는 중앙난방, 수도, 수세식 화장실, 전화에 이르기까지 최신식 기술을 사용한 반면 외관은 눈부시게 새하얀 석회암으로 지어졌으며 중세의 건축학적인 디테일을 충실히 살려 고풍스러운 품격이 넘친다.

독일과 오스트리아 접경 지역에 있는 퓌센은 작은 도시이지만 노이슈반슈타인 성 하나로 세계적인 관광명소가 되었다. 미국의 유명한 테마파크 디즈니랜드는 이 성을 본떠 만든 것이다.

감당할 수 없는 왕관의 무게

19세의 나이에 왕위를 계승한 루트비히는 1866년 프로이센과의 전쟁에서 패배한 이후 주권을 잃고 이름뿐인 왕으로 전락한다. 예술적인 감성은 뛰어났지만 정서적으로 불안정했던 그는 점점 몽상의 세계에 틀어박혀 은둔했으며 결혼도 하지 않은 채 노이슈반슈타인 성 건설에 심혈을 기울였다. 그러나 성의 토대는 매우 가파르고 험준한 바위지대였기 때문에 건축 및 건설팀은 루트비히의 혹독한 요구에 맞추기 위해 온종일 일해야 했다.

한편 루트비히의 반대세력들은 막대한 예산 낭비를 비판하며 그를 미치광이로 몰았다. 결국 그는 1886년 궁정 의료진에 의해 정신병자로 판정되어 폐위되고 말았는데 폐위 5일 뒤 호숫가에서 의문의 익사체로 발견되었다.

노이슈반슈타인 성은 1869년 착공을 시작해 1886년 마무리되기까지 17년의 시간이 투자되었으나 루트비히의 죽음으로 공사가 중단된 채 남아 있다.

노이슈반슈타인 성
작가 컬러링

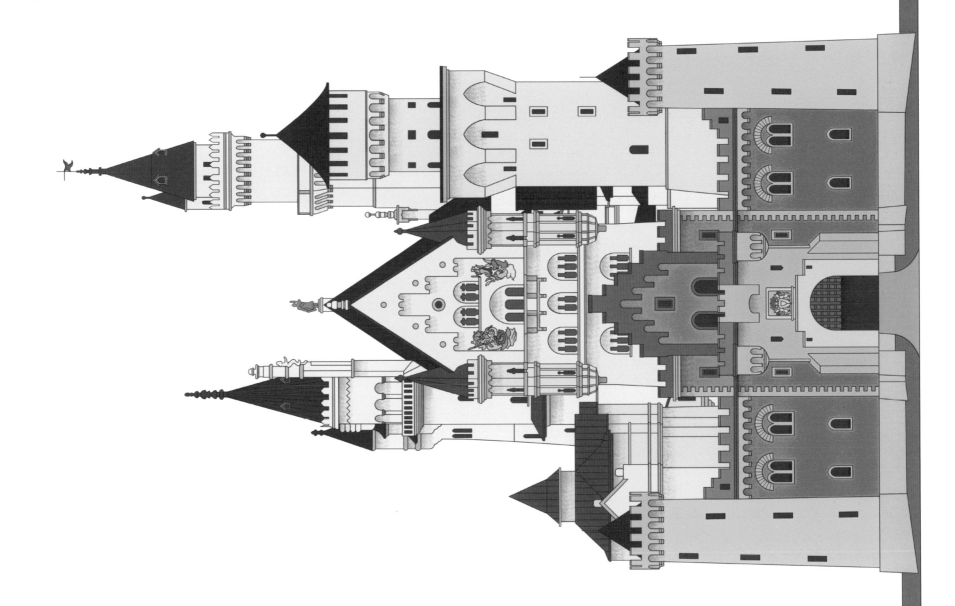

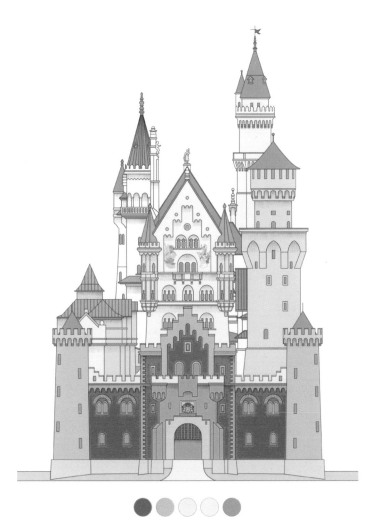

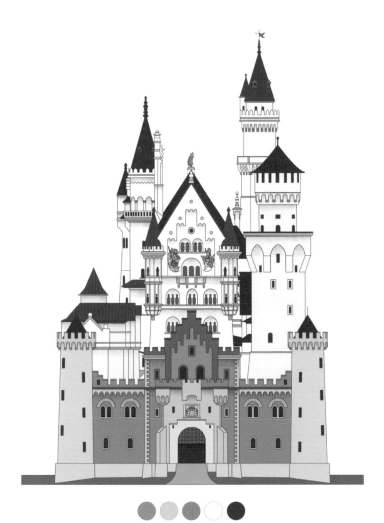

맨 앞의 성벽은 밝은 빨강과 연분홍, 밝은 하늘색으로 칠하고, 성벽 뒤쪽 건물 벽은 크림색으로, 지붕은 라벤더색으로 칠해주세요. 전체적으로 파스텔 톤으로 색감을 맞추어준다면 보다 동화적인 분위기를 연출할 수 있어요.

맨 앞의 성벽을 호박색과 살구색, 밝은 갈색으로 칠하고 창문 안쪽과 성문 앞쪽은 검은색 혹은 진한 남색으로 칠해주세요. 성벽 뒤쪽의 건물과 탑의 벽은 밝은 아이보리색으로, 지붕은 어두운 청록색으로 칠해주면 으스스한 할로윈 분위기를 연출할 수 있어요.

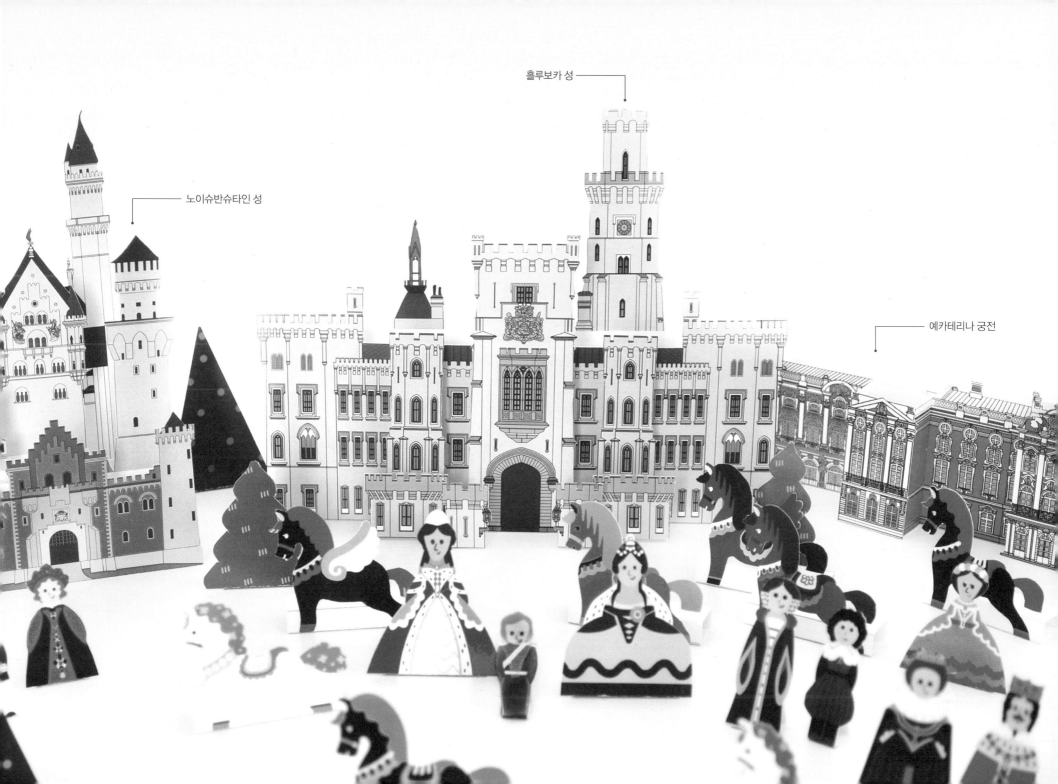

노이슈반슈타인 성

흘루보카 성

예카테리나 궁전

오리기

1 ___ 가위와 칼을 사용하여 각 모든 부품을 외곽선을 따라 오립니다. 손조심!

2 ___ 직사각형으로 딱 떨어지는 외곽선은 자와 칼을 사용하면 더 깨끗하게 자를 수 있습니다. 역시 손조심!

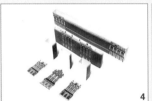
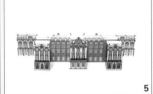
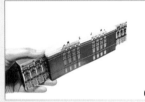
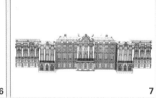

만들기

1 ___ 세로선들을 접어 입체가 되도록 형태를 잡아줍니다.

2 ___ 그림의 뒷면과 만나는 면에 풀칠하고 단단히 붙여줍니다.

3 ___ 접히는 부분들 중 색이 있는 면은 성의 옆면입니다. 색이 있는 부분은 바깥으로 빼 주시고, 맞붙는 흰 면에만 풀칠해주세요.

4 ___ 과정을 반복하며 성에 입체감을 줄 모든 부품을 준비합니다.

5 ___ 사진에 보이는 순서대로 각 부품들을 풀로 붙여 연결합니다. 뒤쪽에서 앞쪽으로 붙여나갑니다.

6 ___ 큰 크기의 뒤쪽 부품부터 앞쪽 부품 순으로 연결합니다.

7 ___ 완성! 직접 만든 예카테리나 궁전은 정면에서 촬영하면 가장 예쁘게 나옵니다.

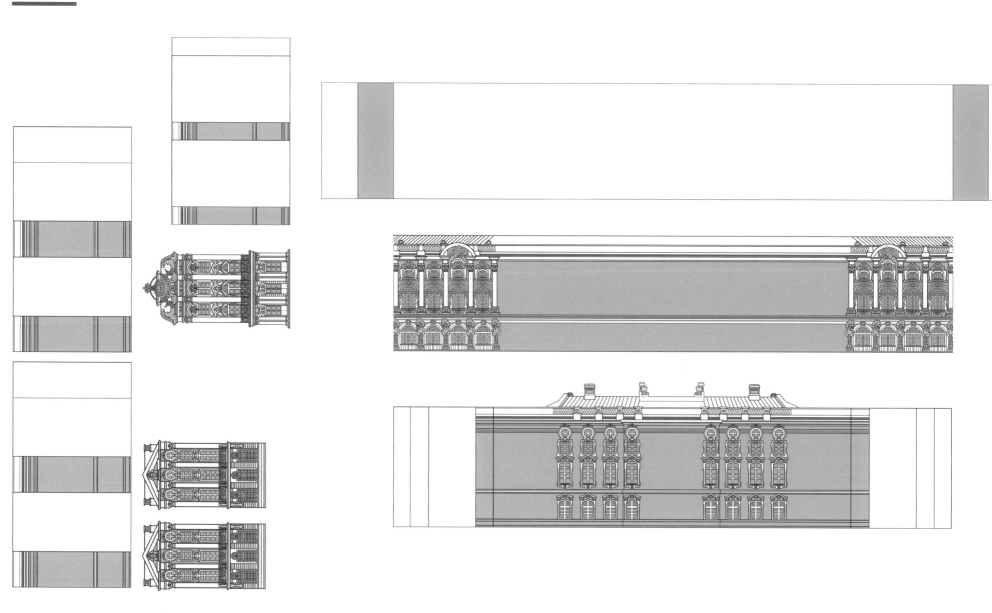

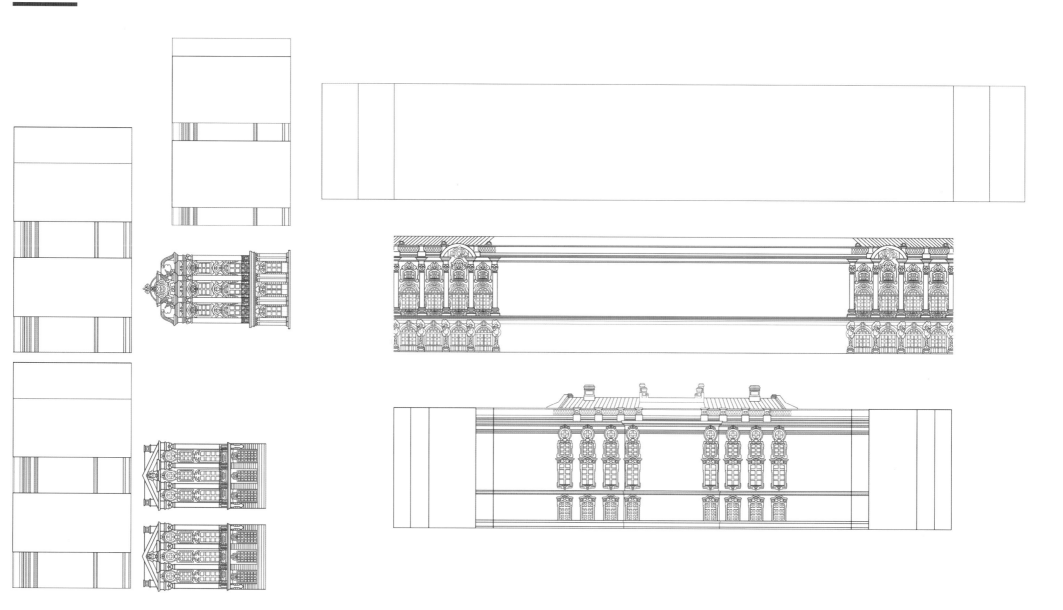

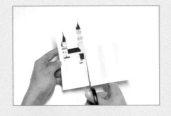

오리기

가위 혹은 칼을 사용하여 각 부품을 외곽선을 따라 오립니다. 손조심!

만들기

1 ___ 세로선들을 접어 입체가 되도록 형태를 잡아줍니다.

2 ___ 그림의 뒷면과 만나는 면에 풀칠하고 단단히 붙여줍니다.

3 ___ 과정을 반복하여 입체감을 줄 모든 부품들을 준비합니다.

4 ___ 색이 있는 면을 옆면으로 하고, 하얀 면 한쪽에 풀칠을 하여 건물이 그려진 면을 붙여줍니다.

5 ___ 사진에 보이는 순서대로 각 부품들을 풀로 붙여 연결합니다. 뒤쪽에서 앞으로 순서를 진행합니다.

6 ___ 양쪽의 탑을 붙일 때에 작은 탑들이 들어갈 공간을 만들어줍니다.

7 ___ 맨 앞 작은 두 개의 탑이 들어갈 공간을 만들어두고 뒤쪽의 작은 탑을 붙입니다.

8 ___ 완성된 흘루보카 성을 위쪽 사선에서 내려다보면 이렇게 보입니다. 모양과 순서를 확인해보세요.

9 ___ 완성! 직접 만든 흘루보카 성을 정면에서 촬영하면 가장 예쁘게 나옵니다.

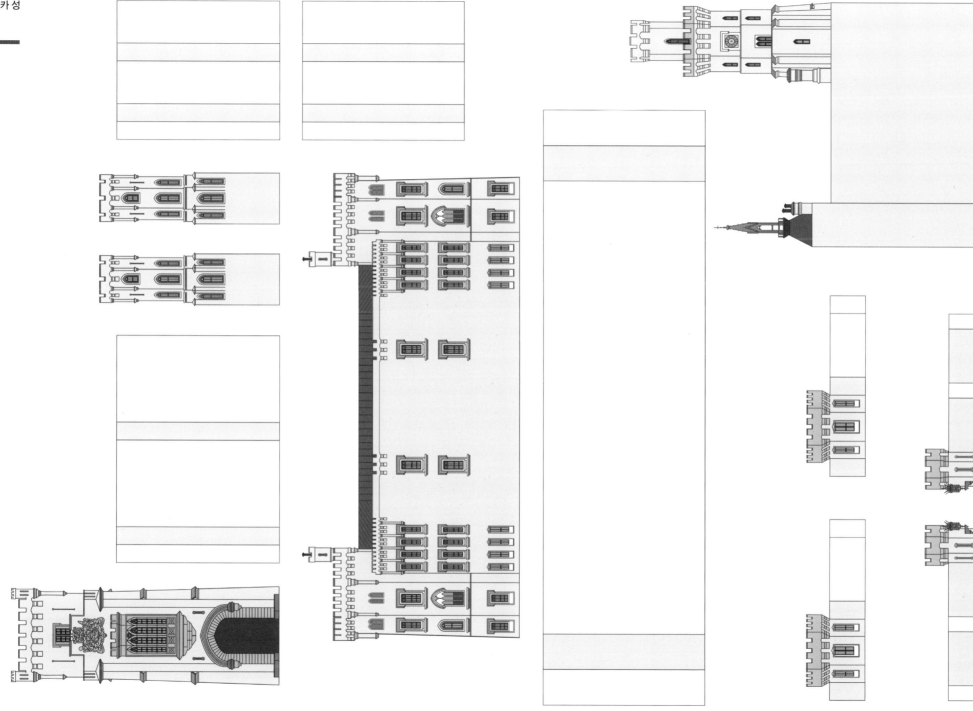

흘루보카 성
컬러링 만들기

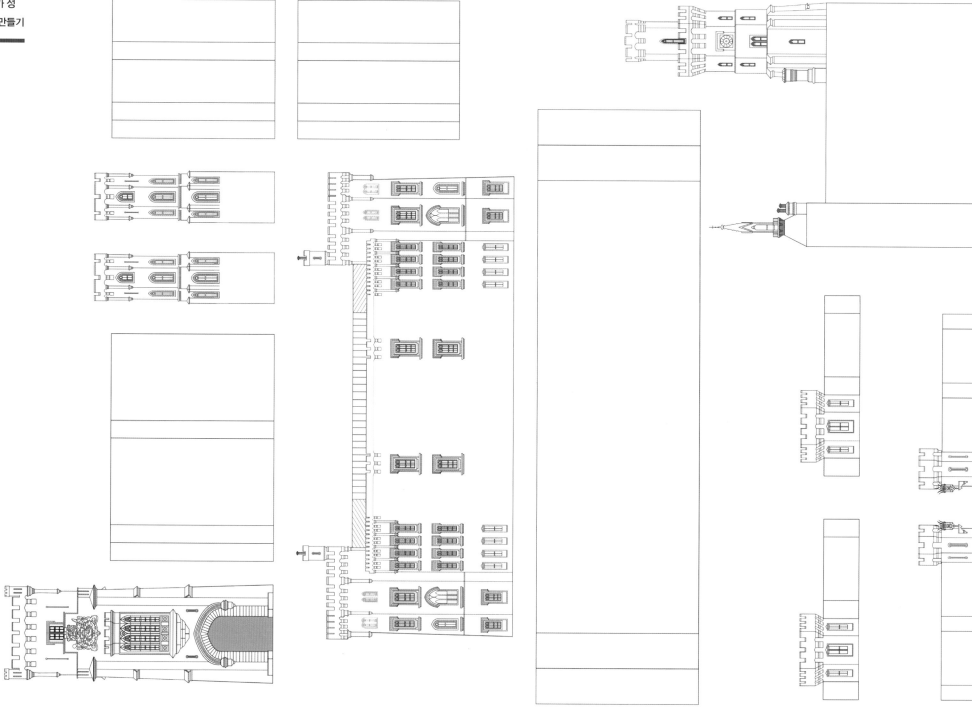

오리기

가위 혹은 칼을 사용하여 외곽선을 따라 오립니다. 손조심!

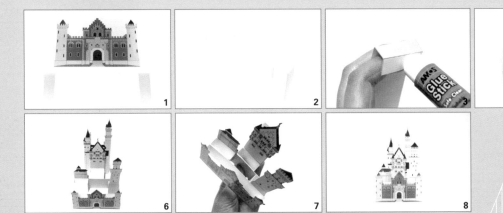

만들기

1 ___ 서로 연결되는 각 부품들끼리 모아두면 조립이 더 쉽습니다.

2 ___ 세로선들을 접어 입체가 되도록 형태를 잡아줍니다.

3 ___ 접히는 부분들 중 색이 있는 면은 성의 옆면입니다.

4 ___ 부품들을 풀로 붙여 연결합니다.

5 ___ 과정을 반복하며 성에 입체감을 줄 모든 부품들을 준비합니다.

6 ___ 사진에 보이는 순서대로 각 부품들을 풀로 붙여 연결합니다.

7 ___ 앞에서 뒤로 진행하며 부품들을 붙입니다.

8 ___ 완성! 직접 만든 노이슈반슈타인 성을 정면에서 촬영하면 가장 예쁘게 나옵니다.

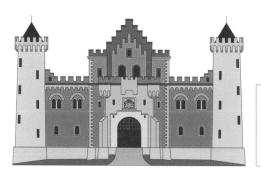

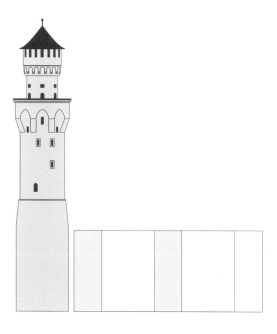

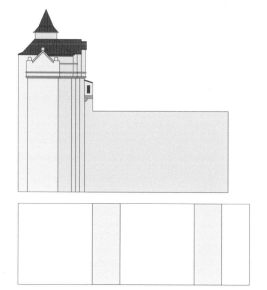

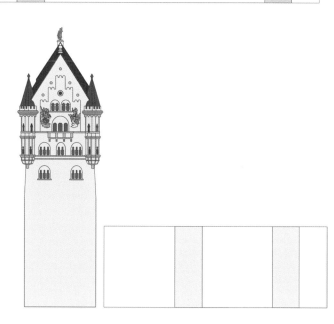

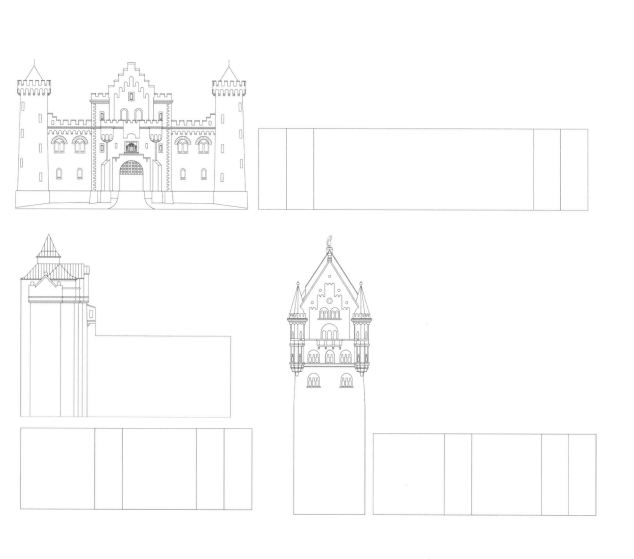

예카테리나 종이인형 만들기 과정

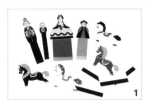 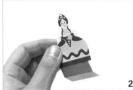 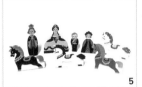

1 ___ 외곽선을 따라 종이인형을 오려줍니다. 2 ___ 그림 아래 가로선들을 접습니다. 3 ___ 맨 끝에서 두 개의 칸에 풀칠합니다. 4 ___ 맨 끝 칸은 바닥면에 닿도록, 두 번째 칸은 그림 뒤쪽에 닿도록 붙여 삼각대를 만듭니다. 5 ___ 완성된 왕, 왕비, 공주, 왕자, 말 종이인형입니다.

흘루보카 종이인형 만들기 과정

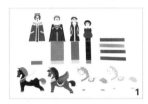 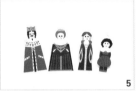 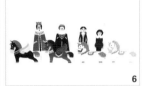

1 ___ 외곽선을 따라 그림을 오려줍니다. 2 ___ 그림 아래 가로선들을 접습니다. 3 ___ 맨 끝에서 두 개의 칸에 풀칠을 합니다. 4 ___ 맨 끝 칸은 바닥면에 닿도록, 두 번째 칸은 그림 뒤쪽에 닿도록 붙여 삼각대를 만듭니다. 5 ___ 완성된 왕, 왕비, 공주, 왕자입니다. 6 ___ 네 가족과 함께 페가수스와 유니콘까지 완성되었네요.

노이슈반슈타인 종이인형 만들기 과정

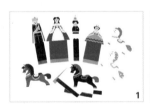 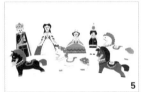

1 ___ 외곽선을 따라 종이 인형들을 오려줍니다. 2 ___ 그림 아래 가로선들을 접습니다. 3 ___ 맨 끝에서 두 개의 칸에 풀칠 합니다. 4 ___ 풀칠 한 면의 맨 끝 칸은 바닥면에 닿도록, 두 번째 칸은 그림 뒤쪽에 닿도록 붙여 삼각대를 만듭니다. 5 ___ 완성된 왕, 왕비, 공주, 왕자, 말 종이인형입니다.

말 종이인형 만들기 과정

 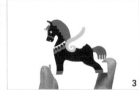

1 ___ 말 모양의 종이인형과 지지대가 될 직사각형은 따로 오려줍니다. 직사각형의 가로선들을 접어줍니다. 2 ___ 색이 칠해진 면에 풀칠을 하고, 맞붙는 면에 고정시켜 기다란 박스를 만듭니다. 3 ___ 박스 앞면에 오려두었던 말의 발을 붙여 세우면 완성!

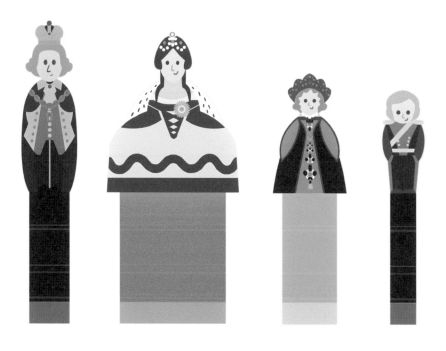

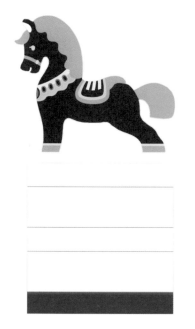

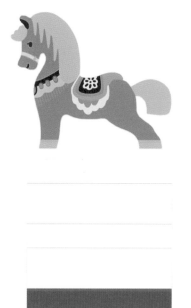

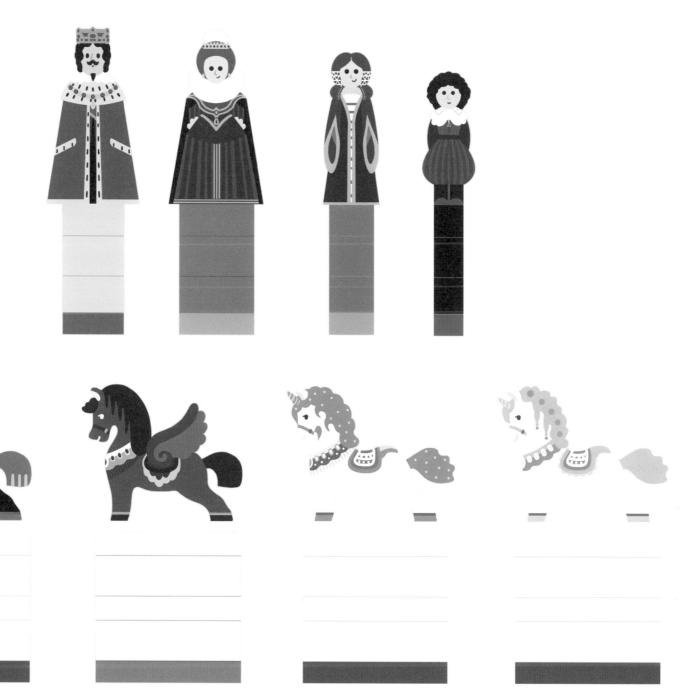

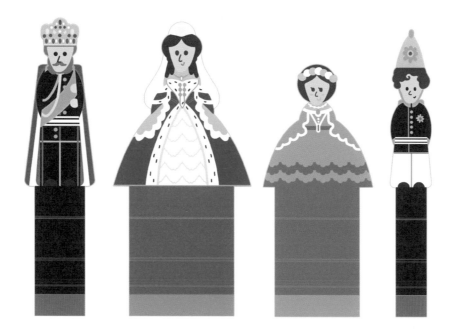

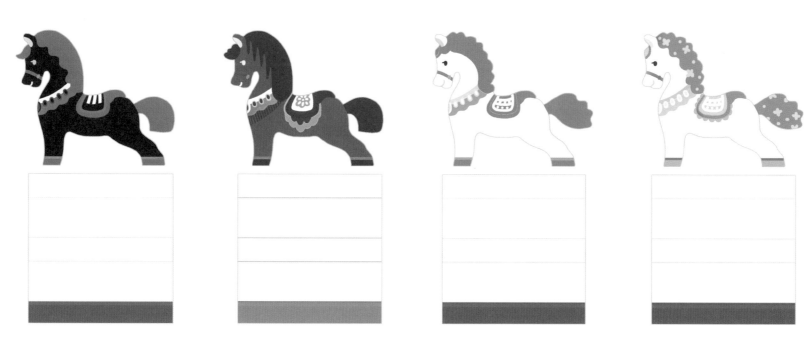

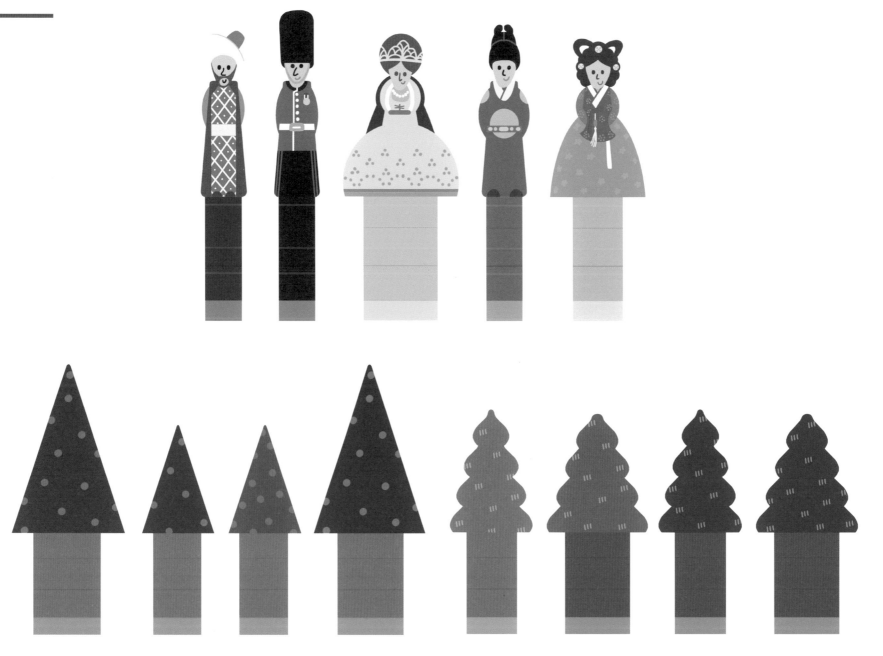